朵云真赏苑·名画抉微

齐白石花鸟

本社 编

上海书画出版社

前言

齐白石（1864—1957），祖籍安徽宿州砀山，生于湖南湘潭。原名纯芝，字渭青，号兰亭。后改名璜，字濒生，号白石、白石山翁、老萍、饿叟、借山吟馆主者、寄萍堂上老人、三百石印富翁。曾任中央美术学院名誉教授、中国美术家协会主席等职。擅画花鸟、虫鱼、山水、人物，笔墨雄浑滋润，色彩浓艳明快，造型简练生动，意境淳厚朴实。所作鱼虾虫蟹，自然天真，妙趣横生。

齐白石曾提出"作画妙在似与不似之间，太似为媚俗，不似为欺世"，这反映了他的艺术观，既不流于媚俗，也不狂怪欺世。齐白石在绘画艺术上受陈师曾影响甚大，同时吸取吴昌硕之长。他专长花鸟，笔酣墨饱，力健有锋。但画虫则一丝不苟，极为精细。齐白石还推崇徐渭、朱耷、石涛、金农。尤工虾、蟹、蝉、蝶、鱼、鸟、水墨淋漓，洋溢着生气勃勃的气息。齐白石经常注意花、鸟、虫、鱼的特点，揣摩它们的精神。画虾堪称画坛一绝，他通过细致的观察，力求深入表现虾的形神特征。

他在学习海派花鸟画的基础上大胆地引进了民间艺术的造型和色彩，使色调更加纯化。齐白石保留了以墨为主的中国画特色，并以此树立形象的骨干，而对花朵、果实、鸟虫往往施以明亮饱和的色彩，是将文人的写意花鸟画和民间泥玩具的彩绘融合。

齐白石曾说：为万虫写照，为百鸟张神，要画出自己的面目。

浓厚的乡土气息、纯朴的农民意识和天真浪漫的童心、富有余味的诗意，是齐白石艺术的内在生命。而热烈明快的色彩、墨与色的强烈对比、浑朴稚拙的造型和笔法、工与写的极端合成、平正见奇的构图，成为齐白石独特的艺术语言和视觉形象，也是齐白石绘画的艺术特色。

我们这里选取齐白石有代表性的作品，特别是他影响很大的鱼虾图，并作画面的放大，以使读者在学习整幅作品全貌的同时，又能对他用笔用墨、构图设色的细节加以研习。希望这样的作法能够对读者学习齐白石有所帮助。

目　录

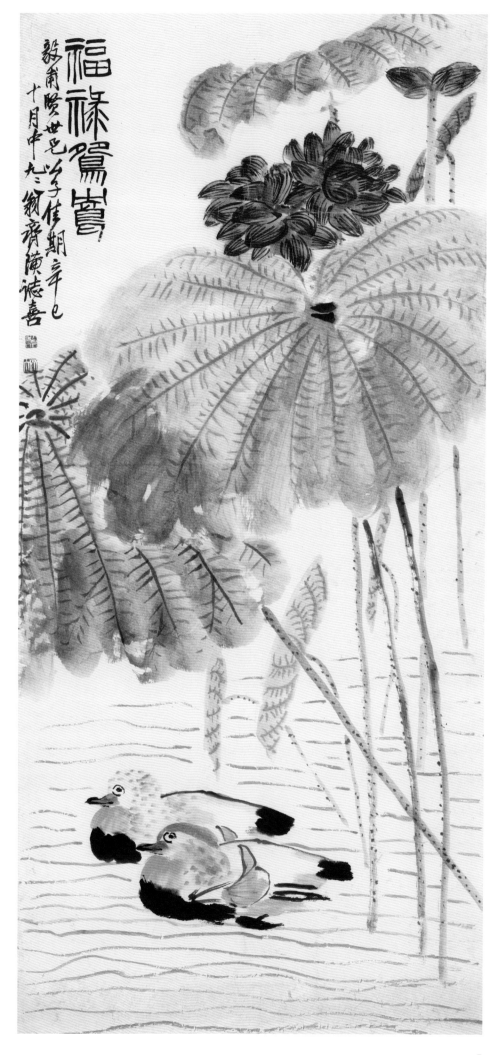

福禄鸳鸯

　　齐白石的大写意花鸟画，粗笔大墨，寥寥数笔，则荷叶如盖，荷花灿然。粗粗的几笔水波之上，两只鸳鸯悠游自在。绘画风格稚拙古朴，天真烂漫。

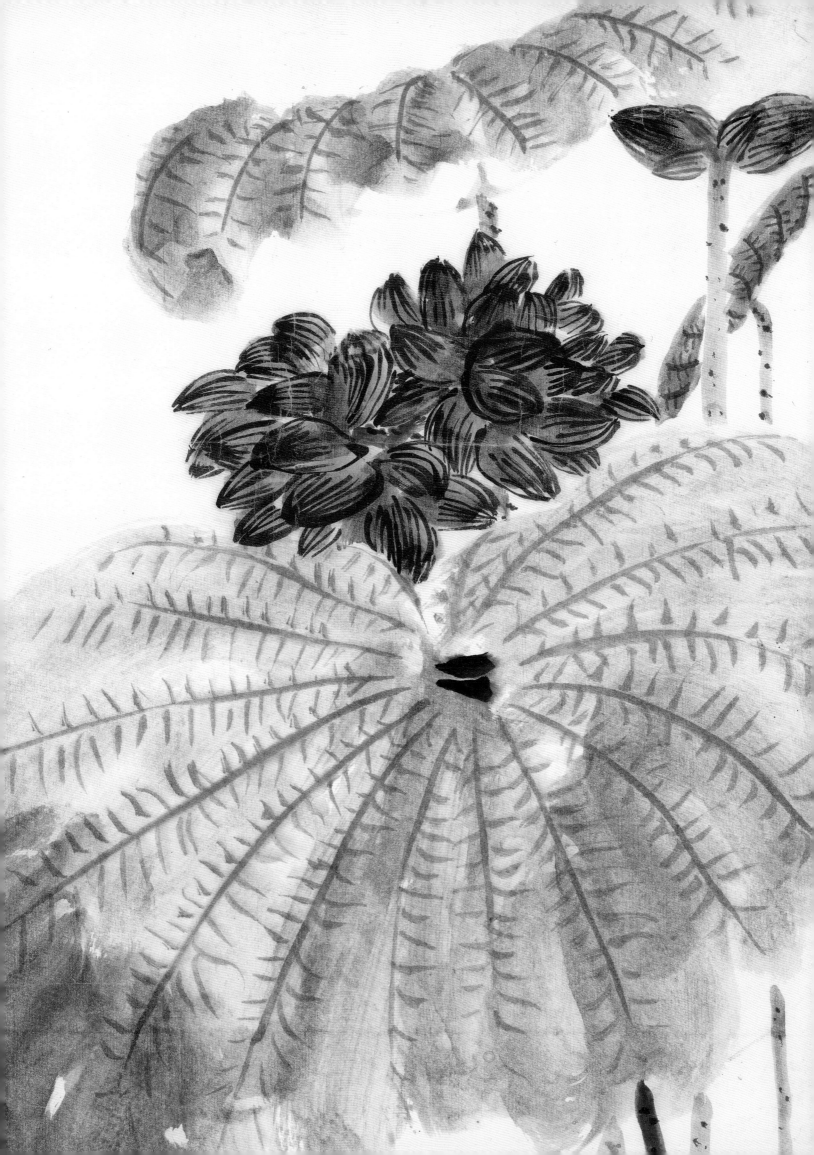

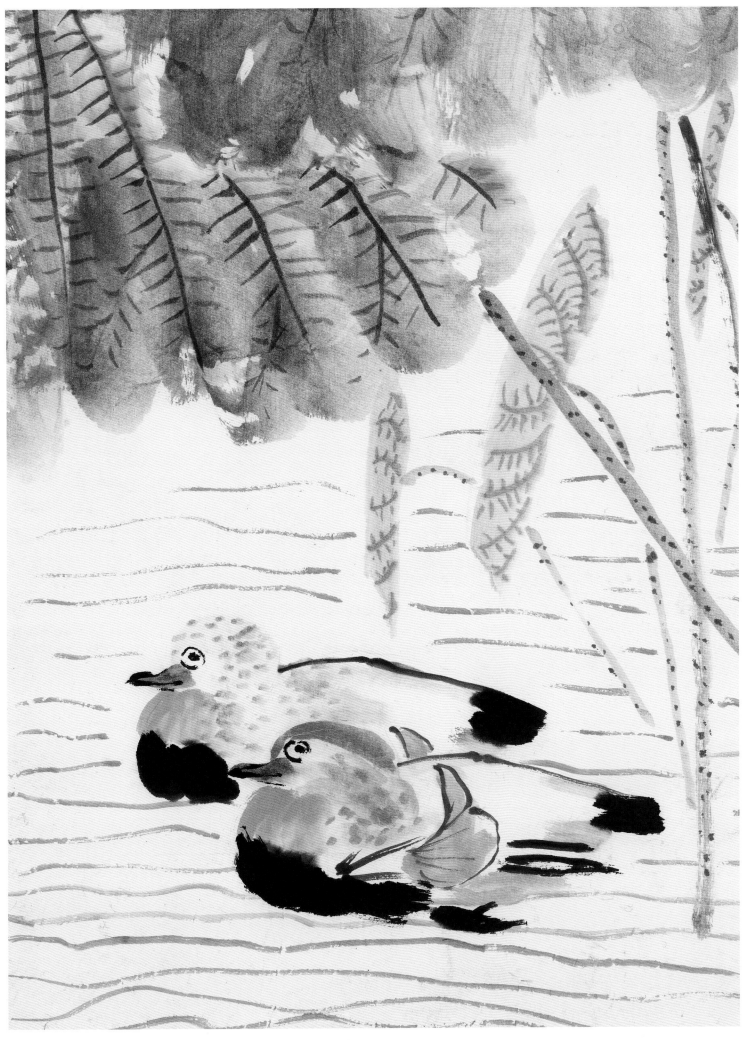

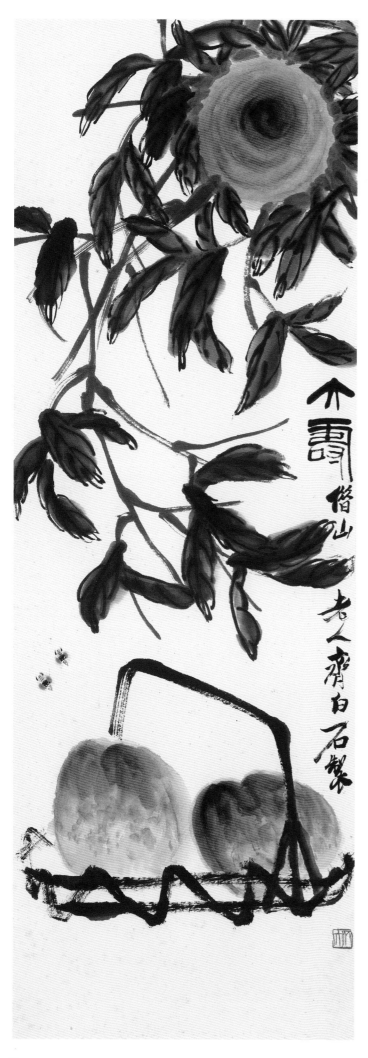

寿桃

　　竹篮里两只硕大的寿桃，其上牡丹的枝叶开出
一朵大大的牡丹花，浓墨与鲜艳的西洋红色相配，
别有趣味。

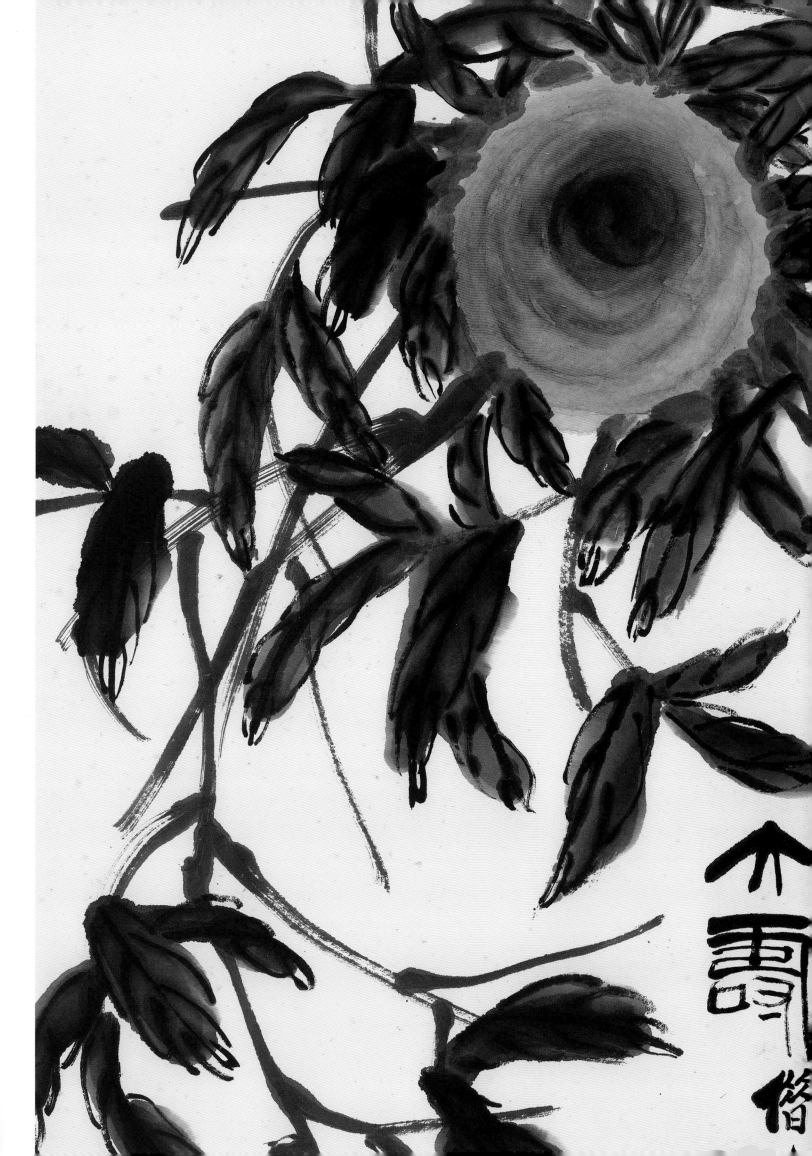

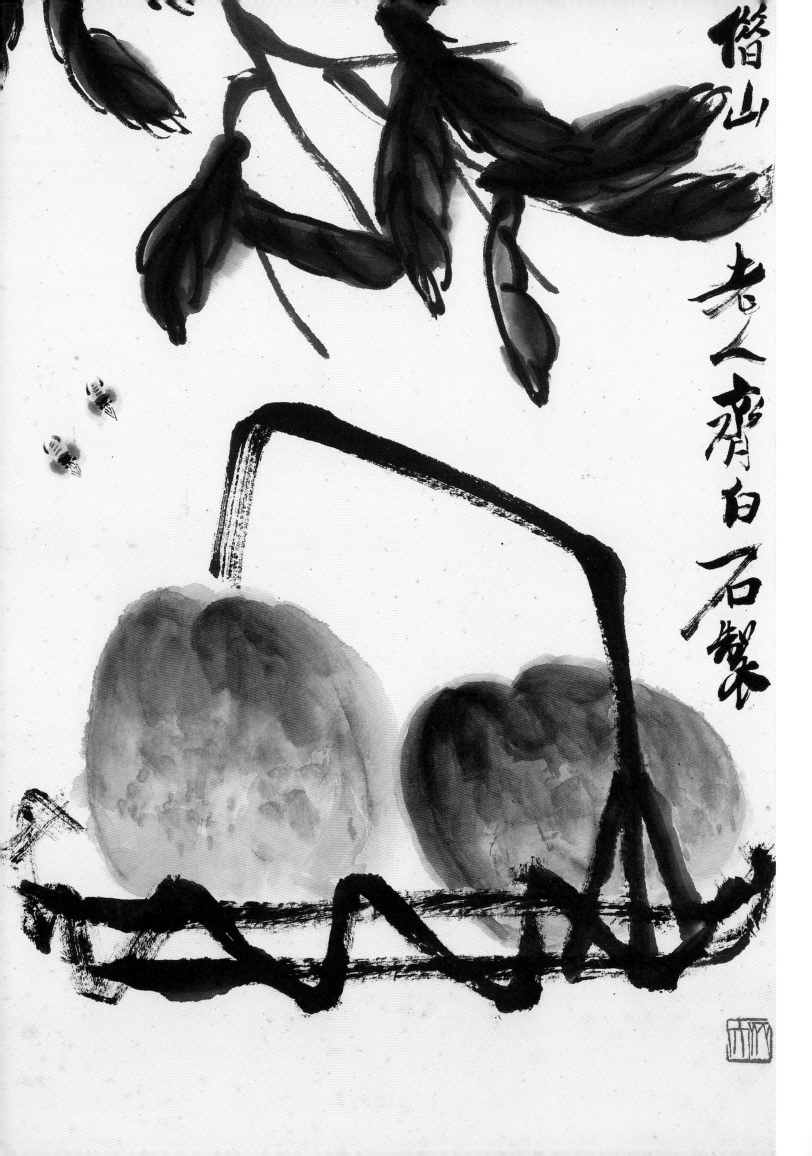

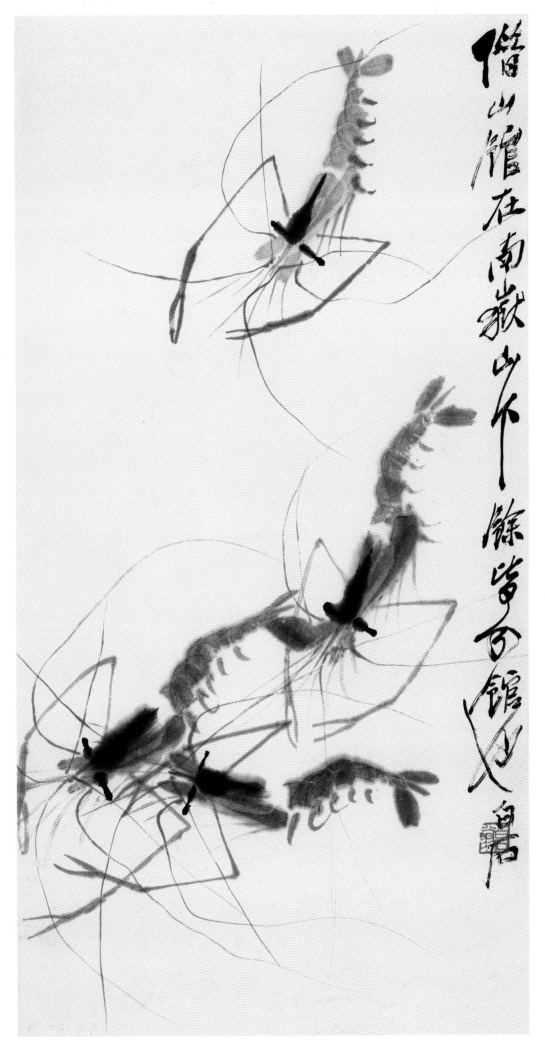

游虾图

　　齐白石画虾蟹是最为人称道的，是他开创性地使这种不曾入画的题材，成为现代绘画的重要一科。他笔下的虾不只虾体有透明感，虾须虾枪此类细节也见出画家之笔力。

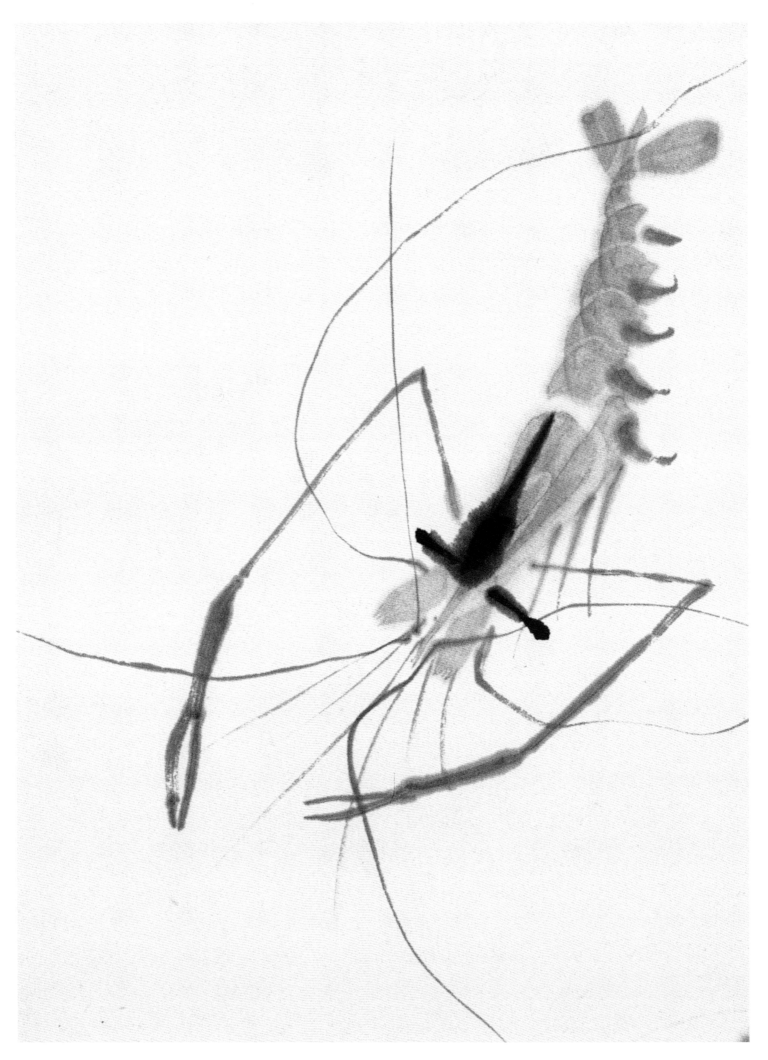

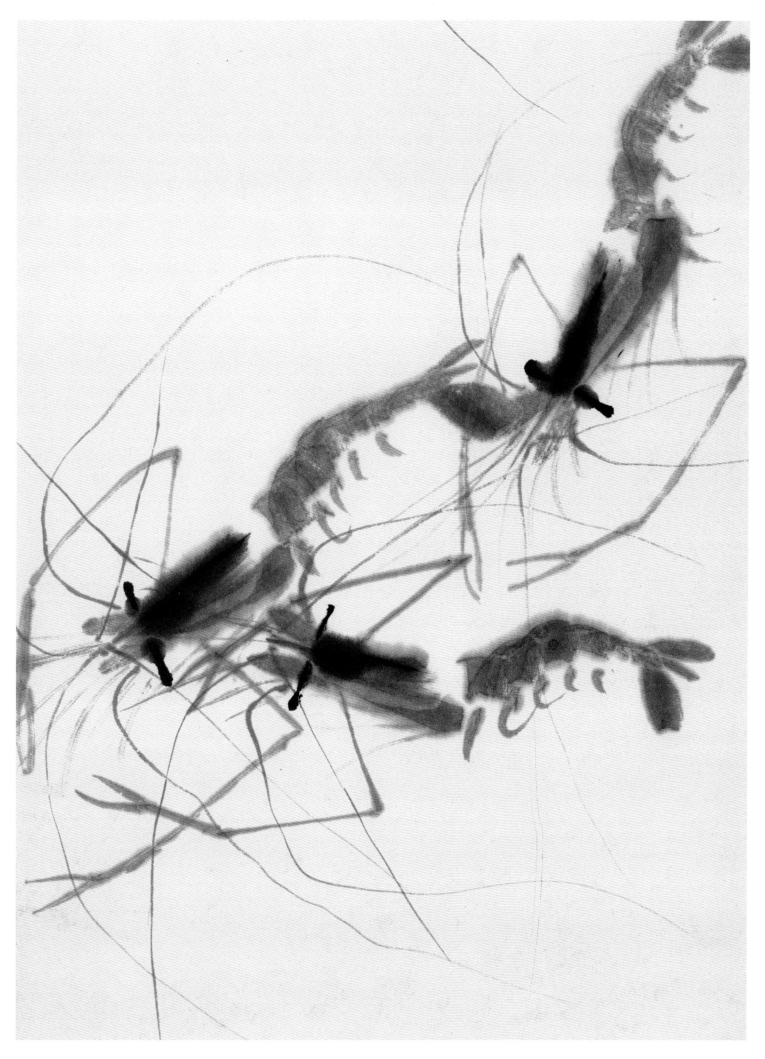

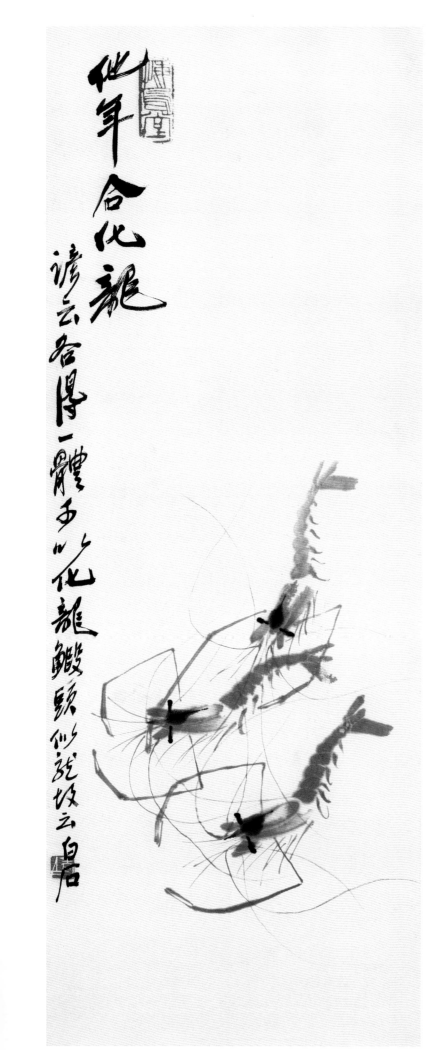

他年合化龙
谚云若得一体子"化龙鳆颐似龙坂云白石

他年合化龙

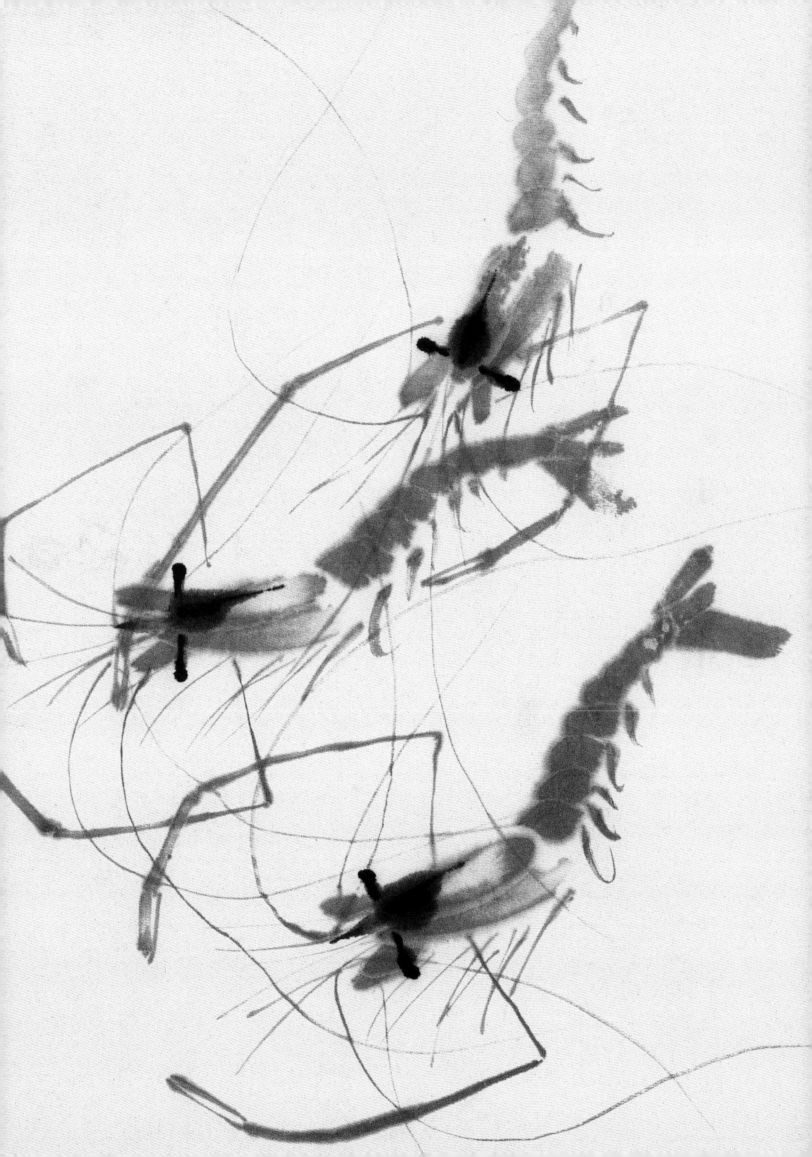

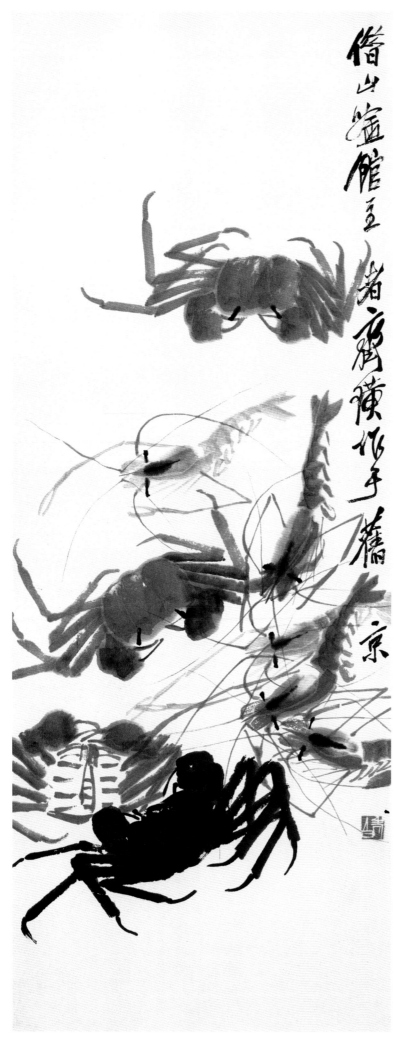

借山馆主
齐白石横作于旧京

蟹虾图

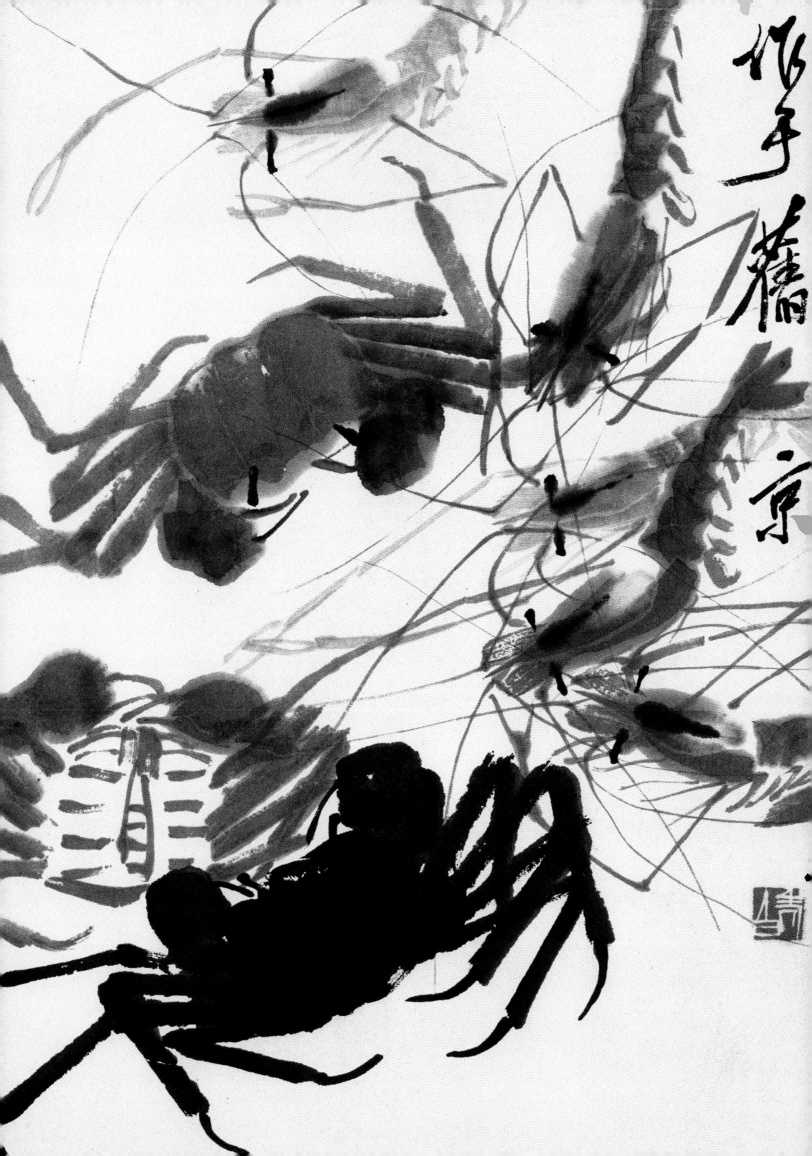

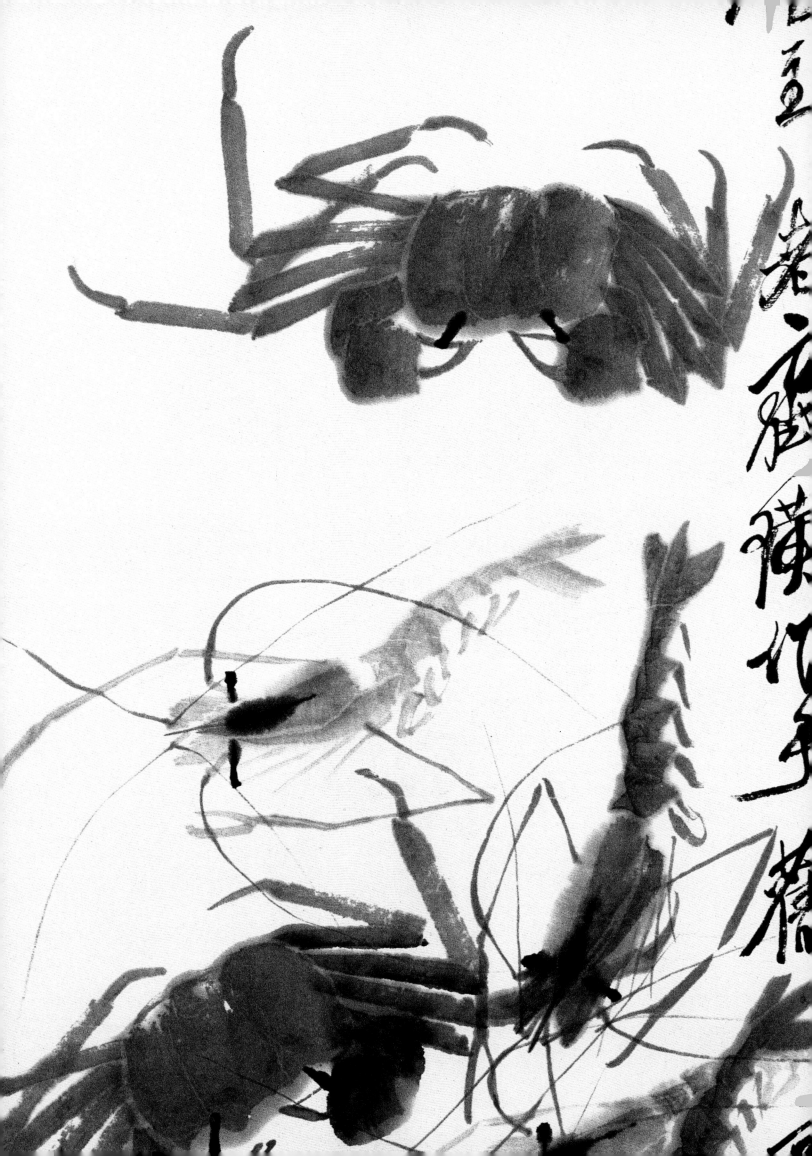

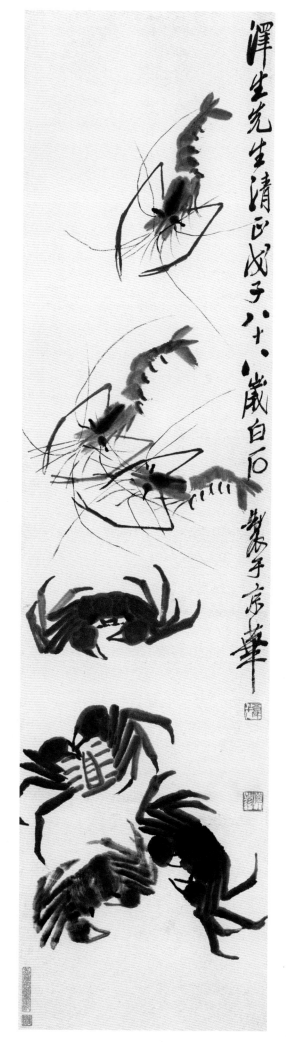

蟹虾图

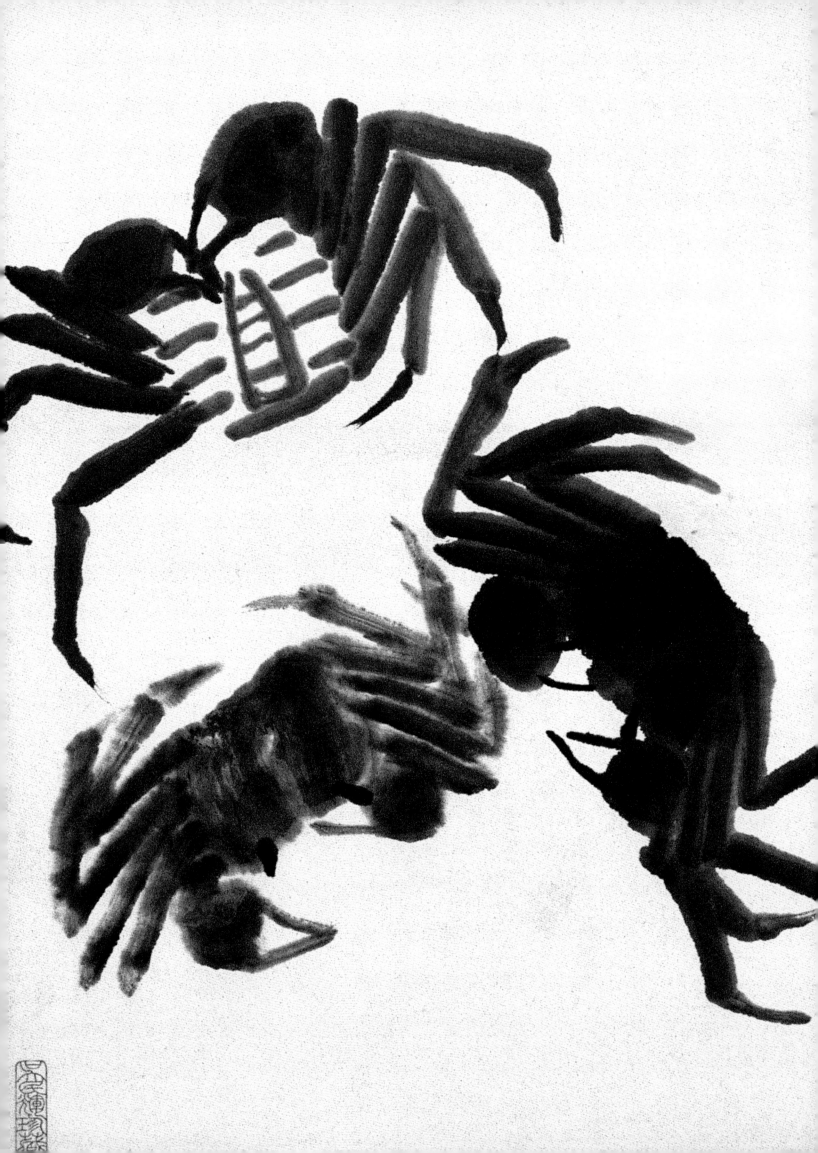

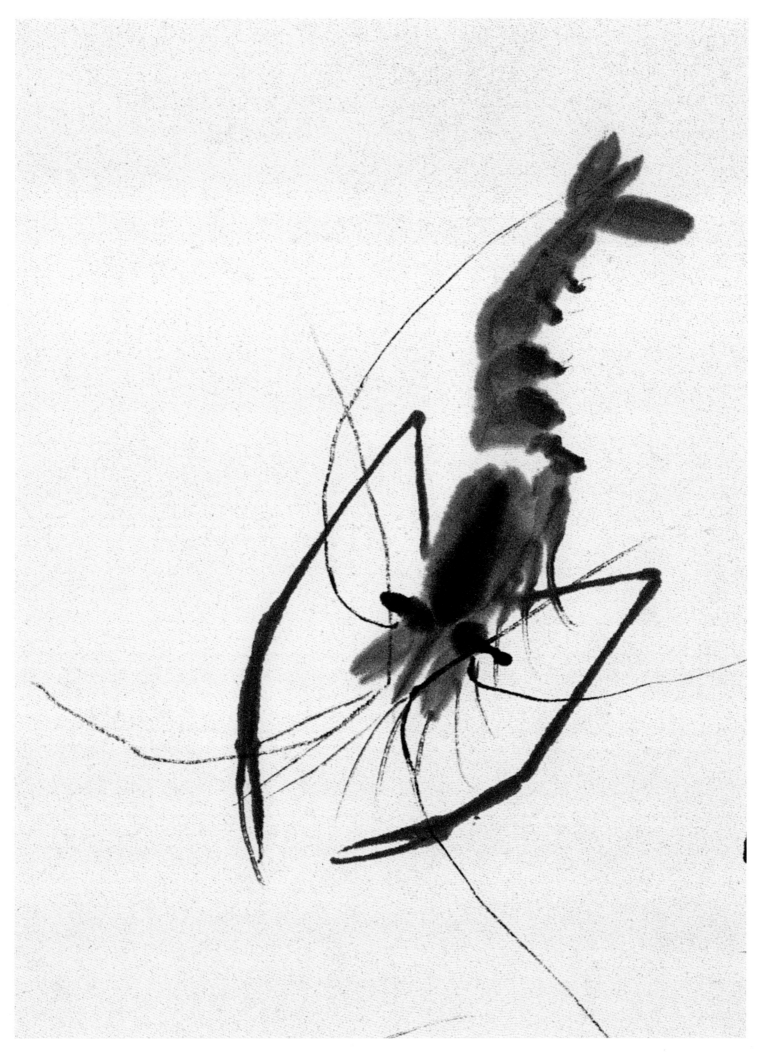

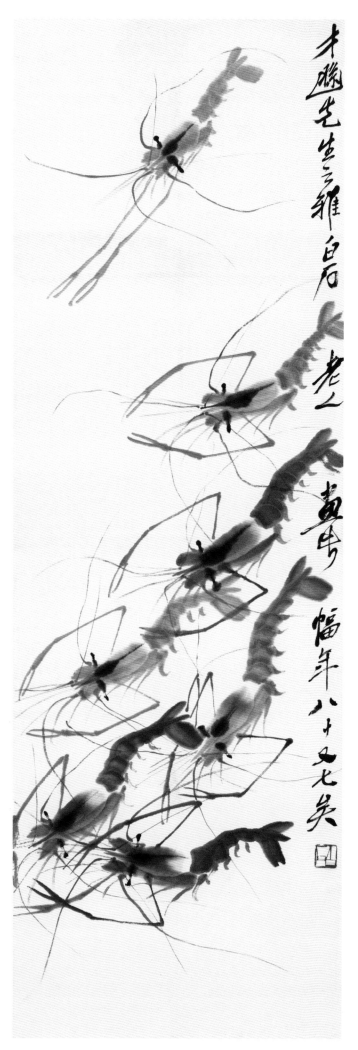

木燐先生之雅属 老人 畫此 幅年八十又九矣 齊璜

群虾图

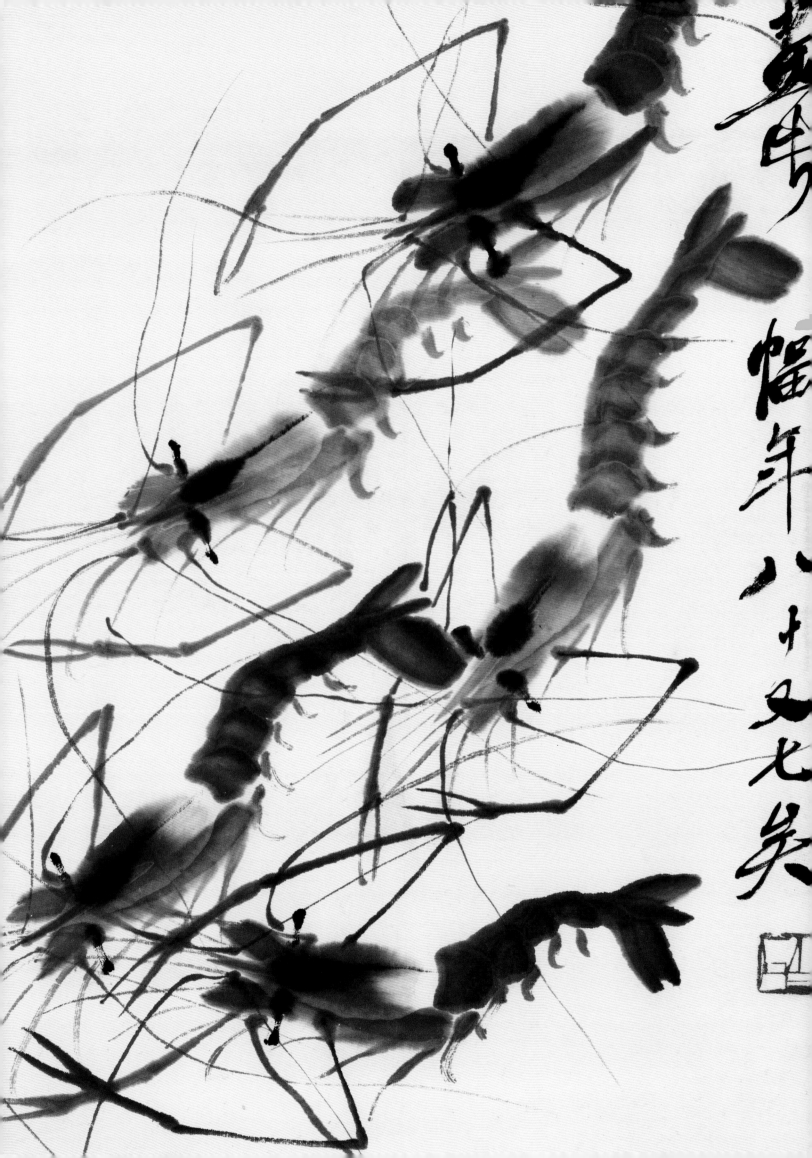

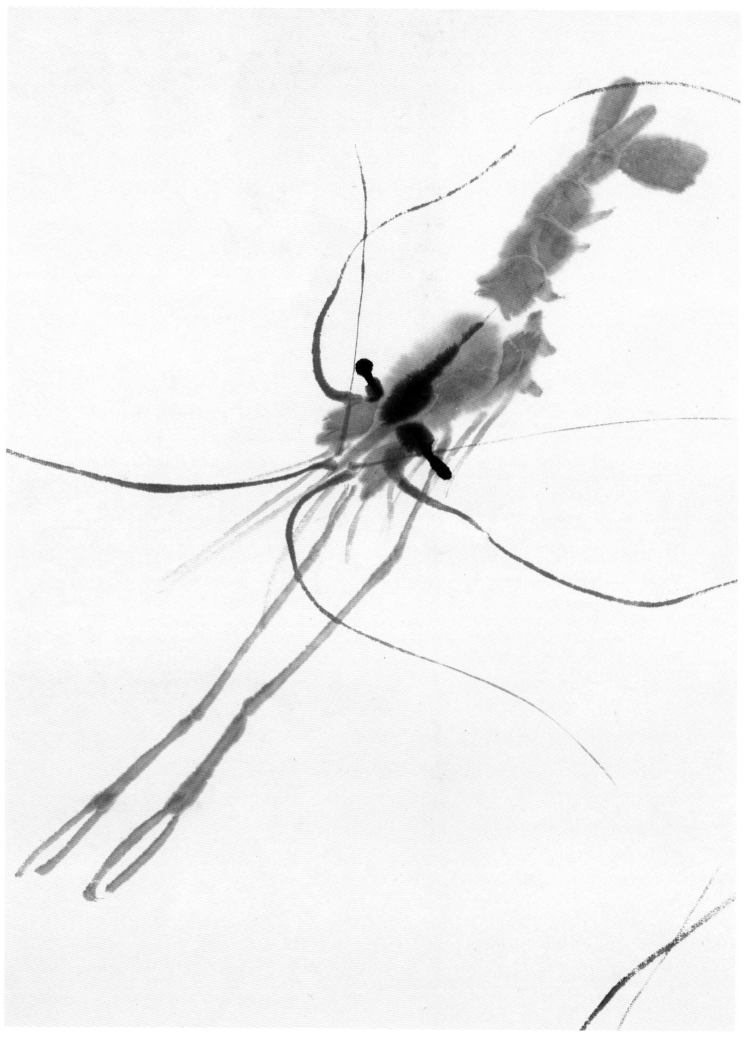

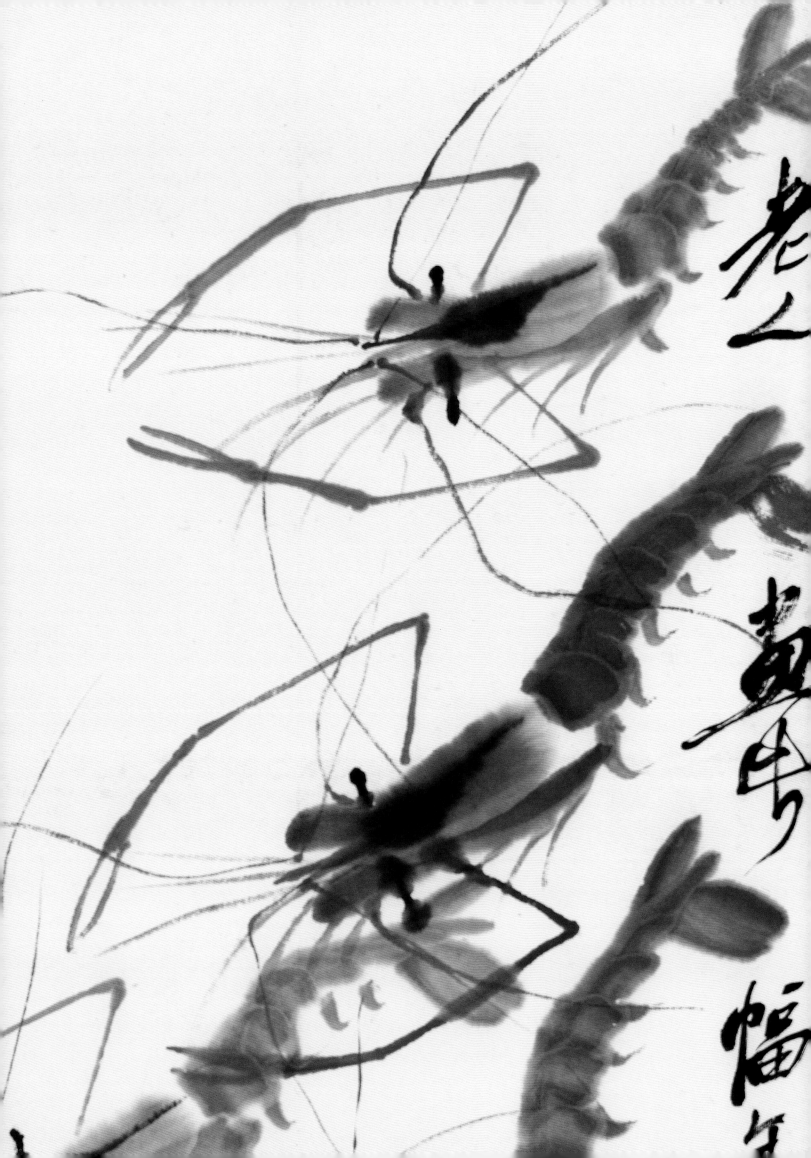

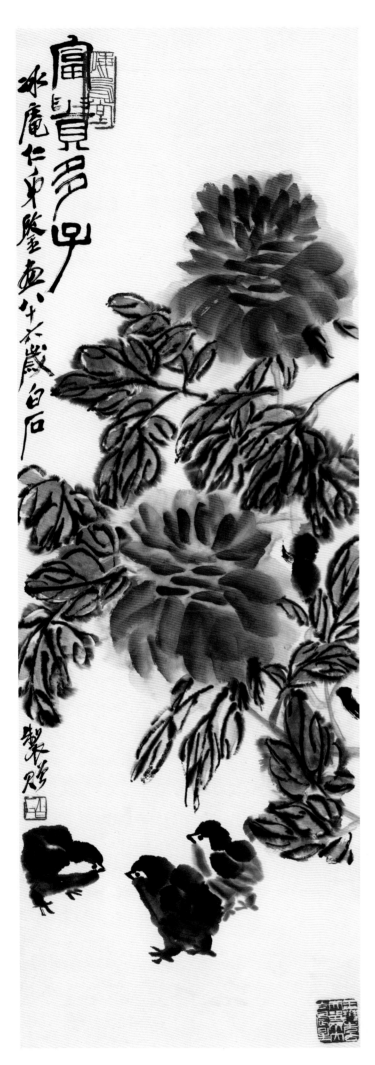

富贵多子

　　齐白石喜作喜庆题材。这一幅富贵多子，其上
两朵大大的盛开的牡丹，丰满艳丽，其下几只雏鸡
在奔走嬉戏。特别是小鸡，只数笔就写出其神情姿
态，别具生机。

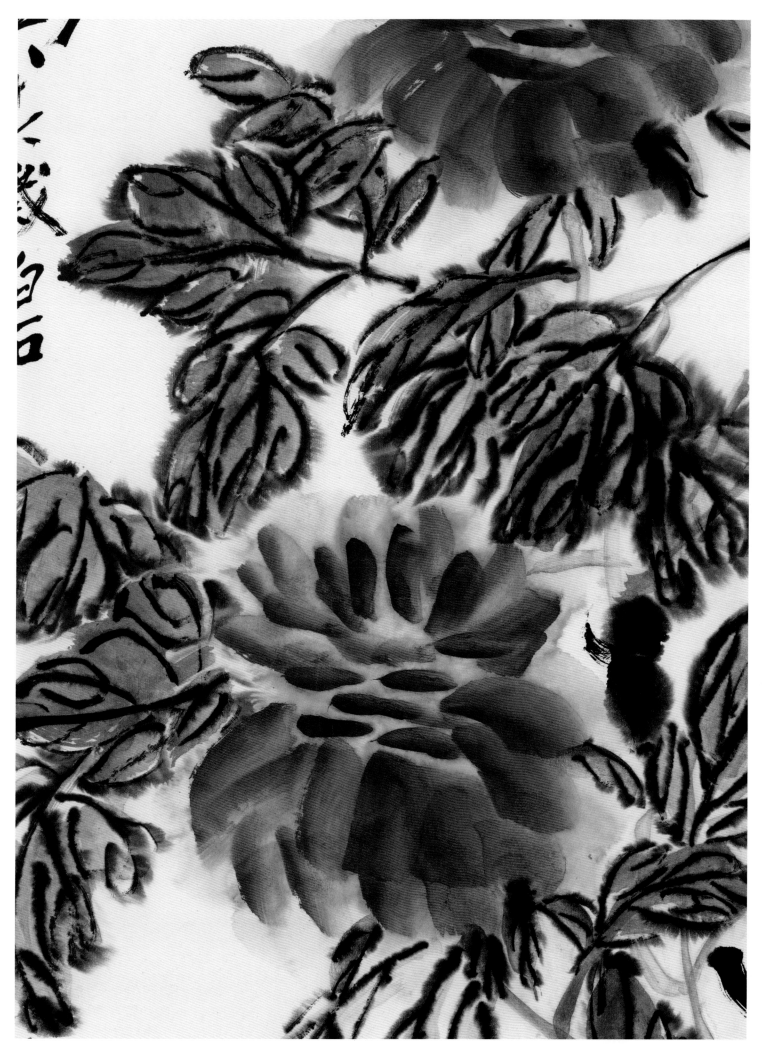

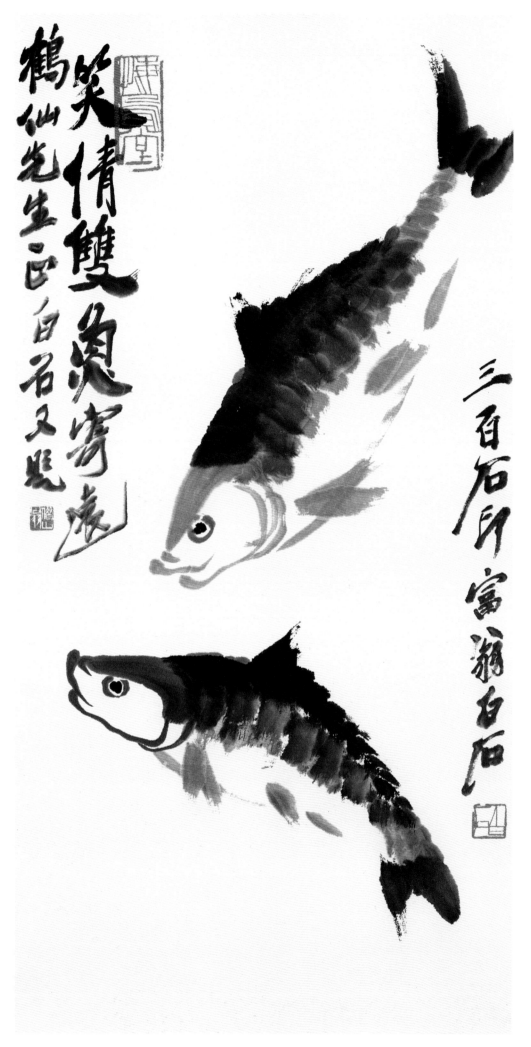

双鱼图

　　两条肥美大鱼，大写意的画法不仅鱼头鱼尾鱼鳍笔笔鲜明，就连大鱼身体上排笔的浓淡墨色也写出鱼鳞的花纹明暗。

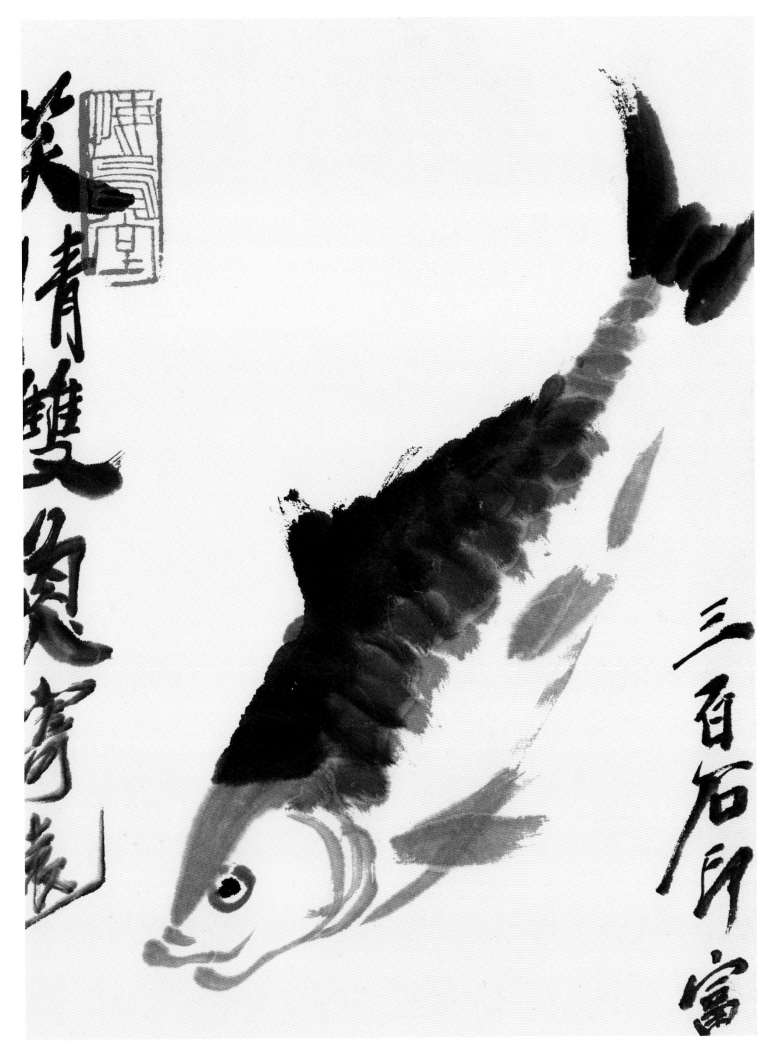

笑青雙魚閒壽

三百石印所富

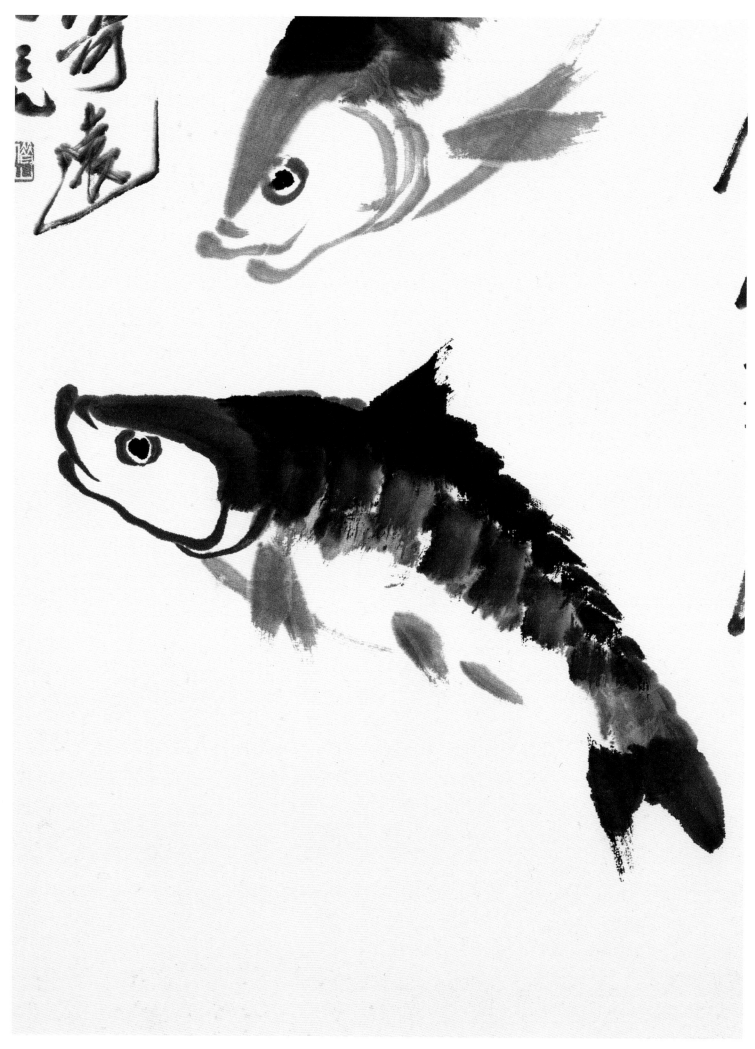

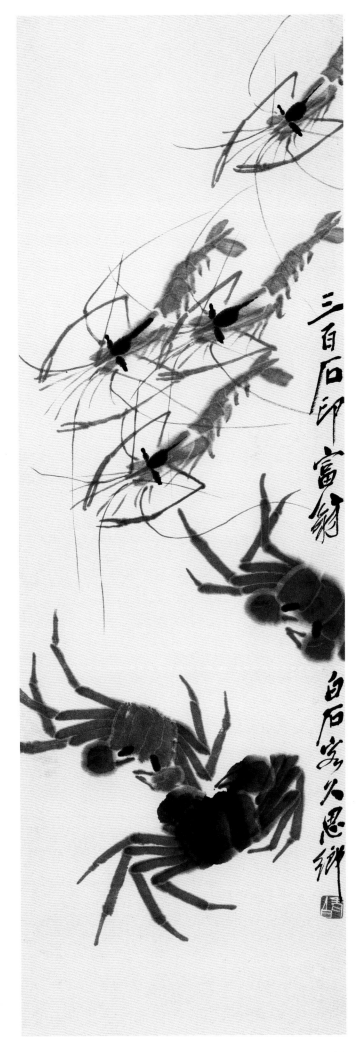

三百石印富翁

白石老久思絆

淡墨虾蟹图

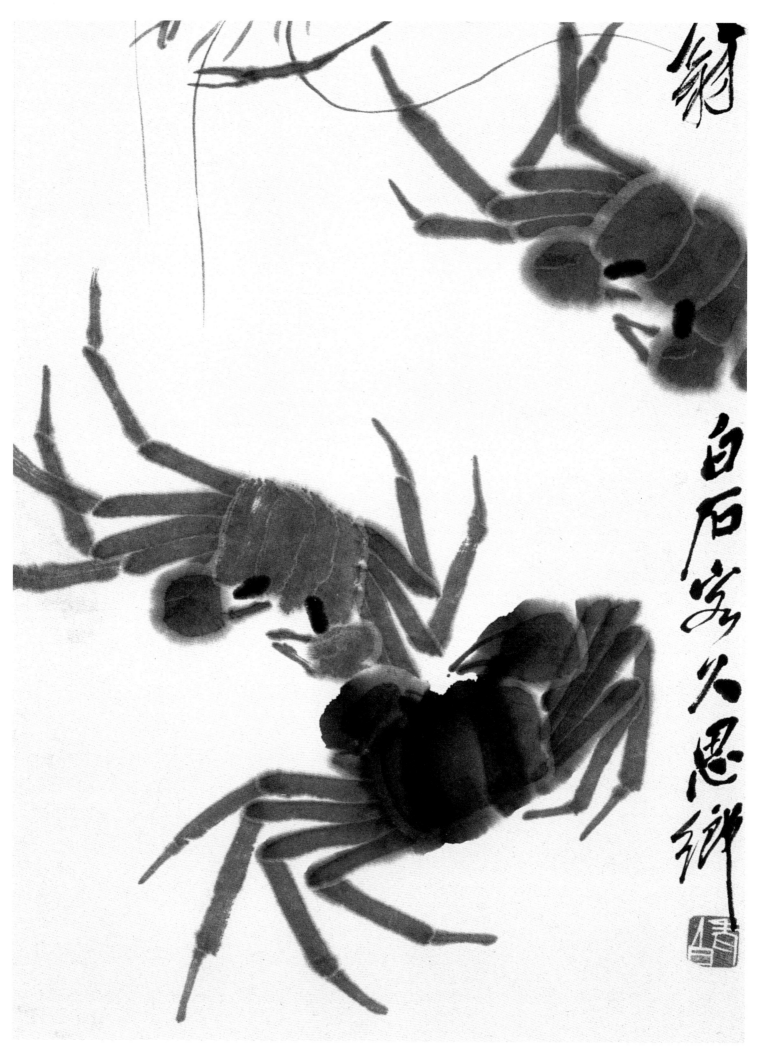

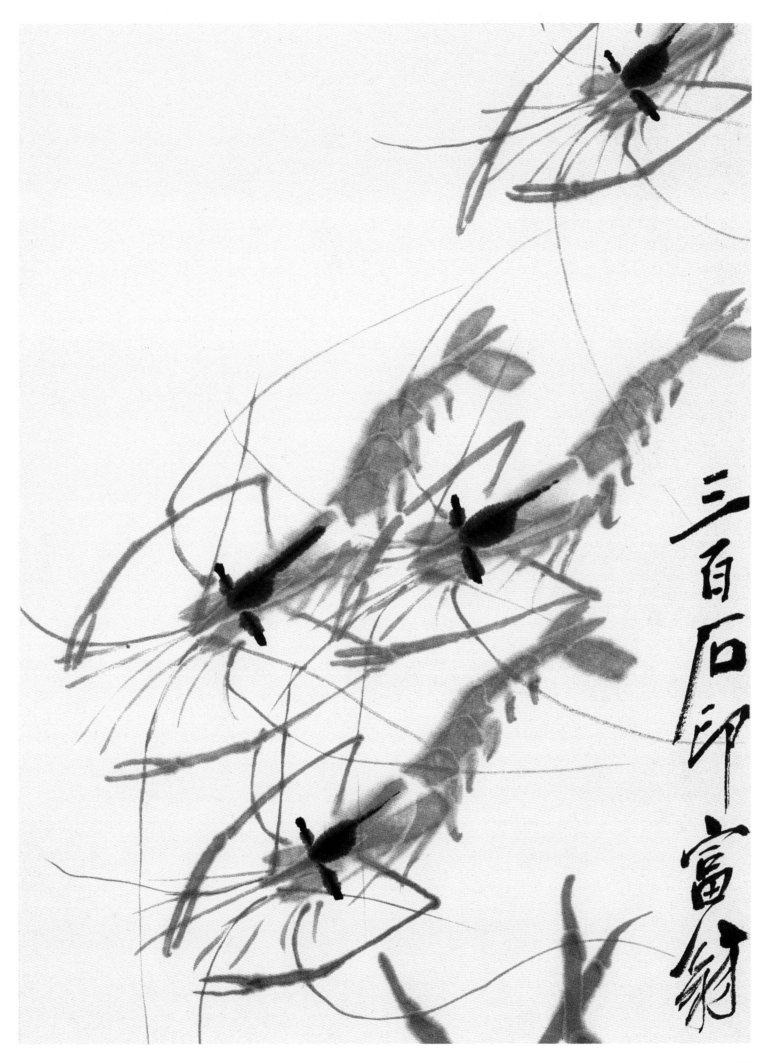

三百石印富翁

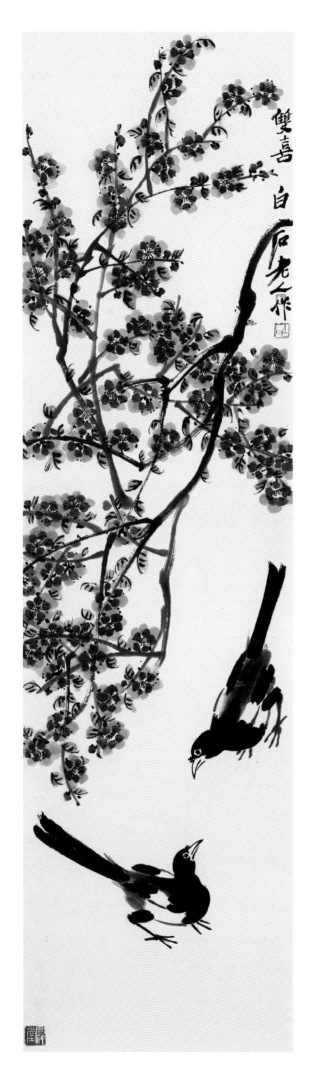

双喜图

　　两只喜鹊似在私语，其上红梅花开，有喜上眉梢之意。

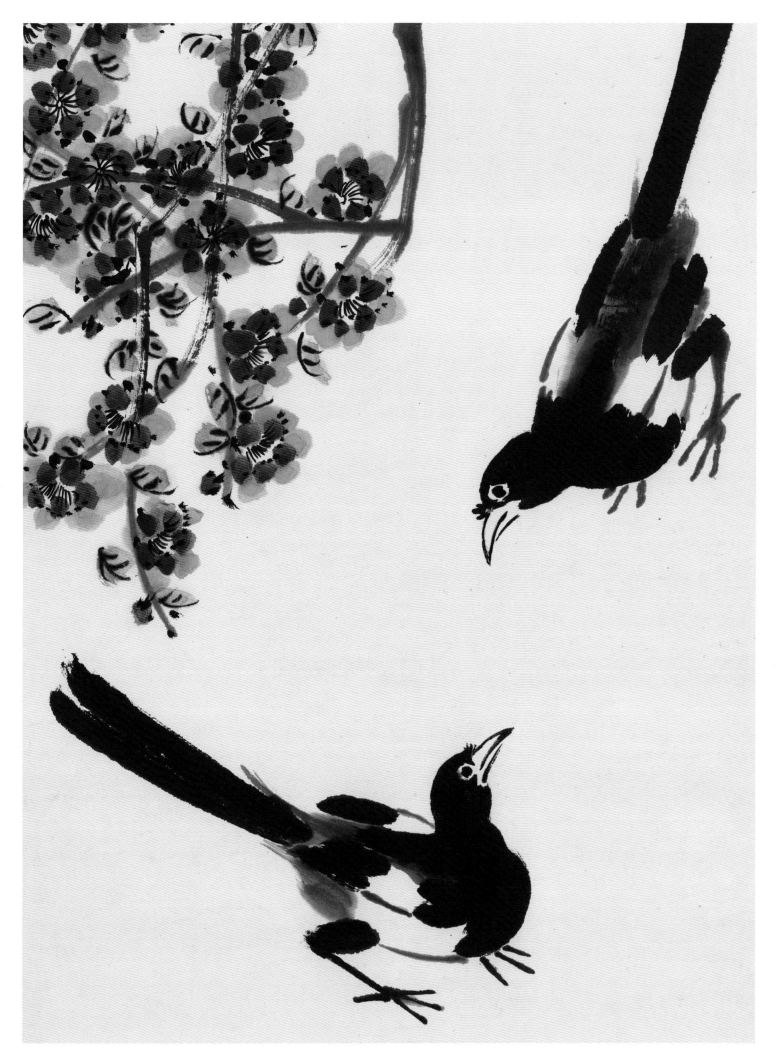

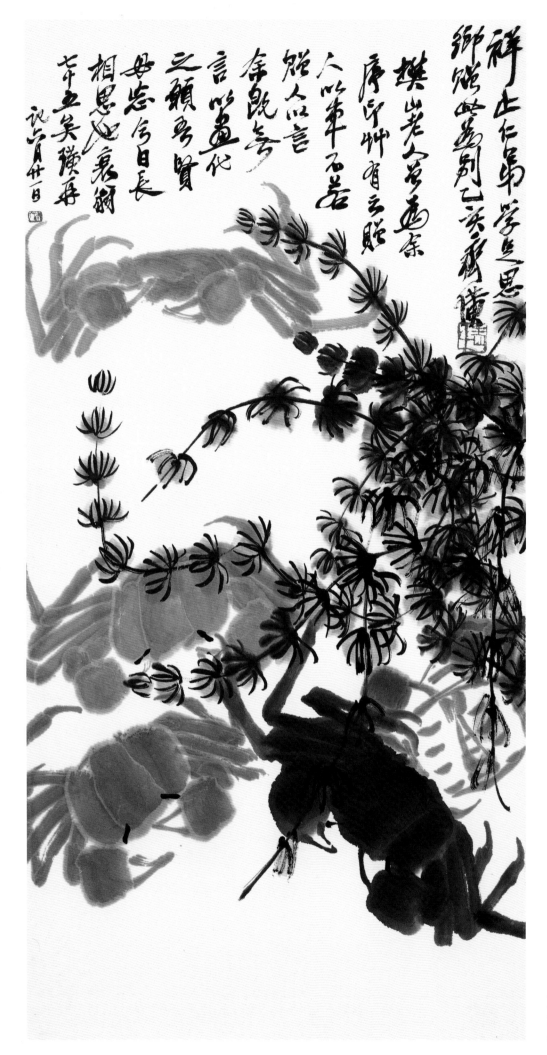

祥止仁弟等是思
鄉餘嘗為別己莫秋董
樸山老人等畫条
庚午州有正臘
久以車不若
賠人所言
李說等
言所畫代
之顧多賢
母忘今日長
相思心衰翁
辛亥吳欌丹
記六月廿一日

草长蟹肥

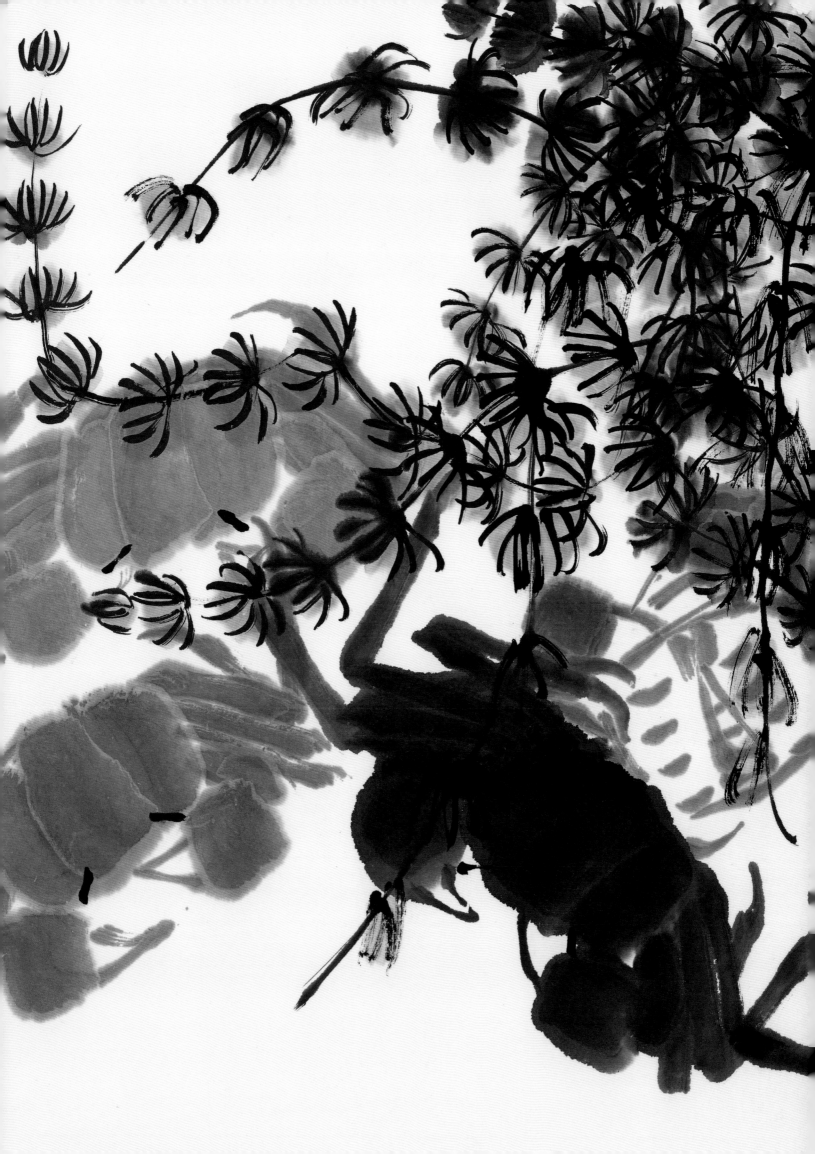

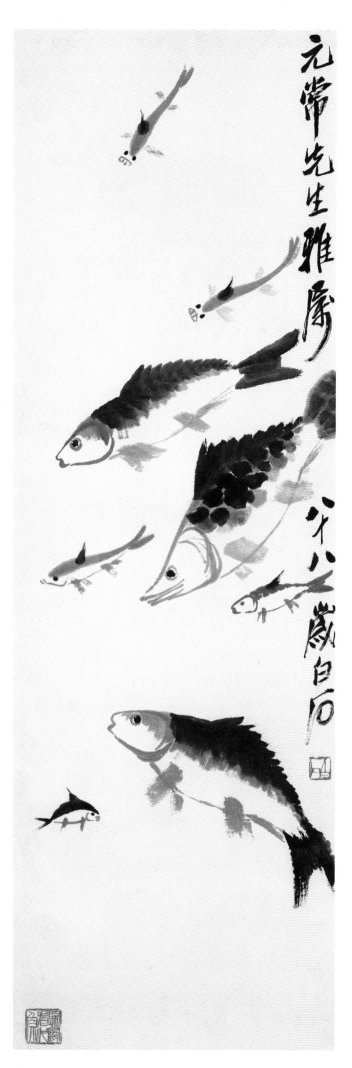

元常先生雅屬

八十八歲白石

群鱼图

　　大鱼和小鱼的画法有些不同，本图以大鱼为主体，主要突出其鱼鳍和鱼尾的力度及鱼身体上的鱼鳞花纹变化，小鱼则简单些，主要以淡墨写出鱼脊，再配以鱼嘴和鳍即可。

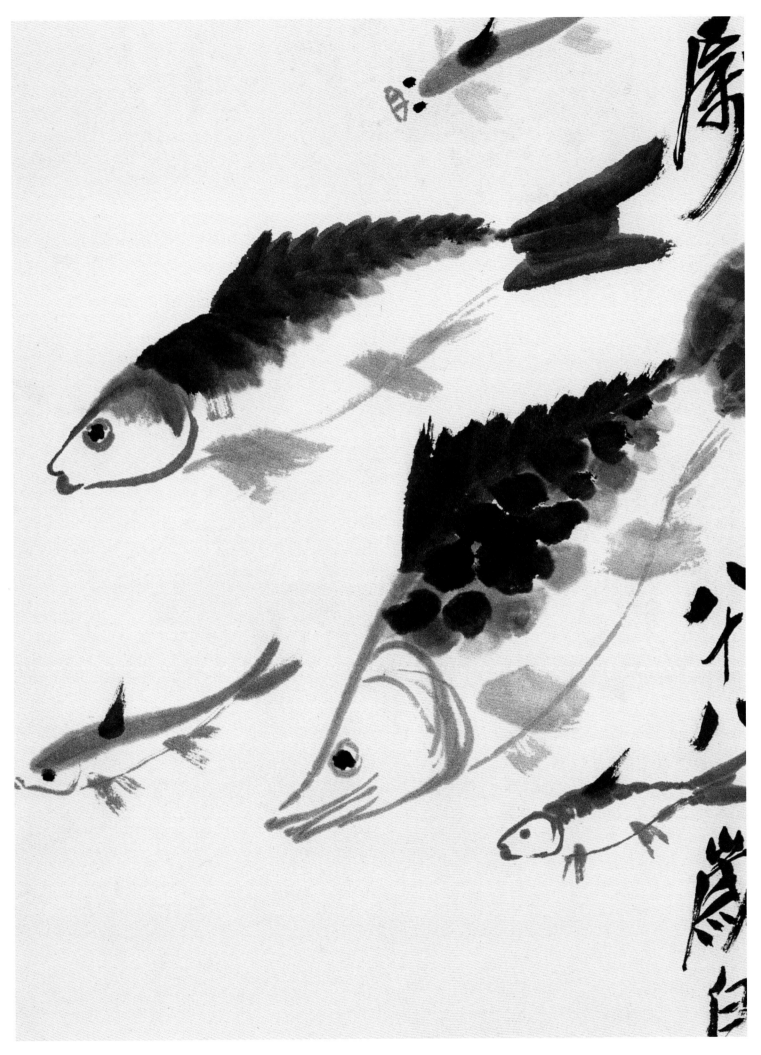

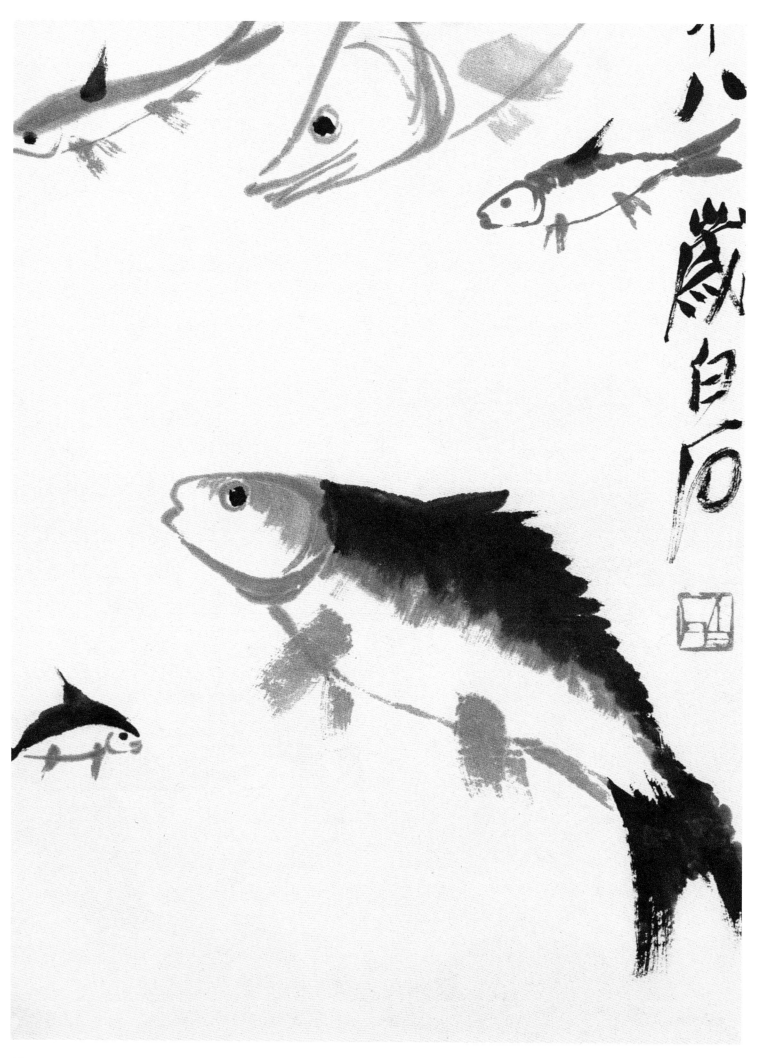

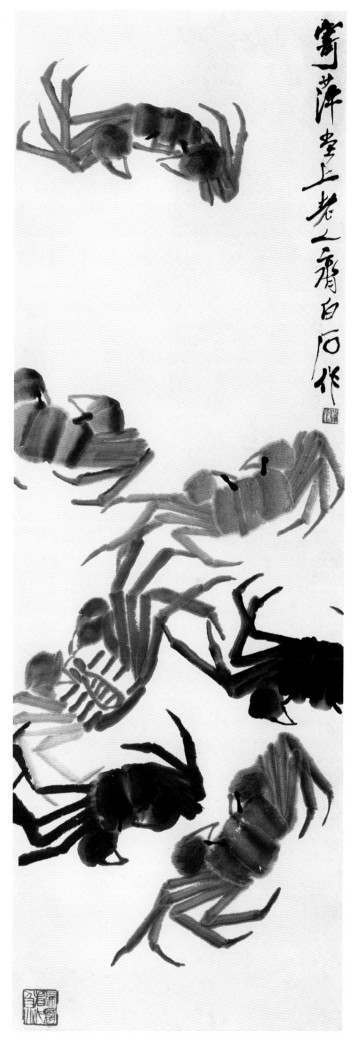

寄萍堂上老人齐白石作

墨蟹图

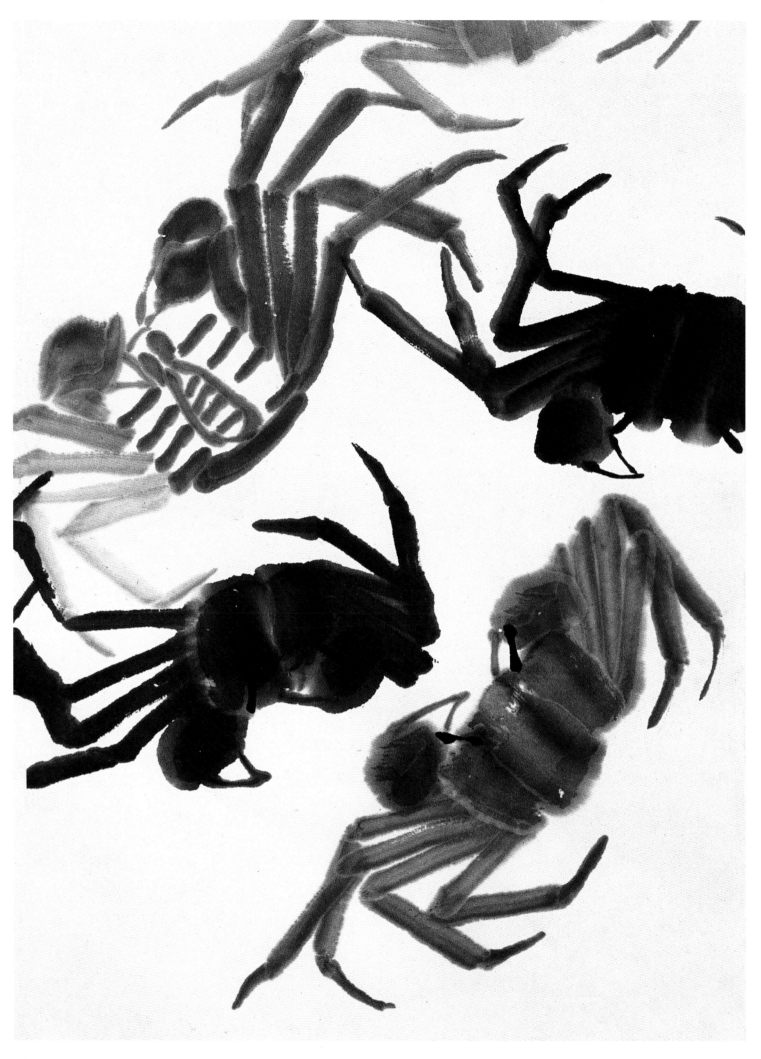

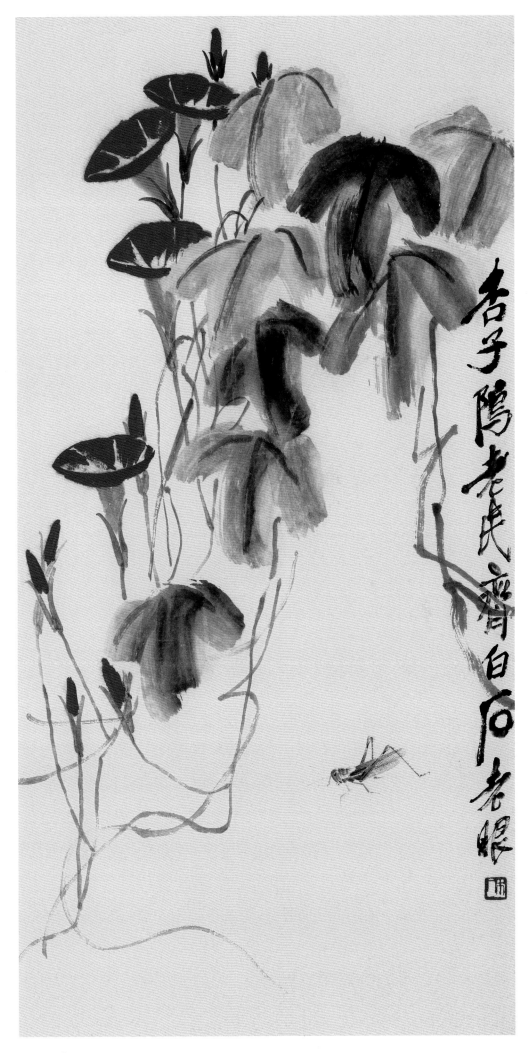

牵牛花开

　　此牵牛花墨与色混画大叶，浓墨破淡墨，突出叶筋效果，牵牛花以朱红画成，色彩亮丽。

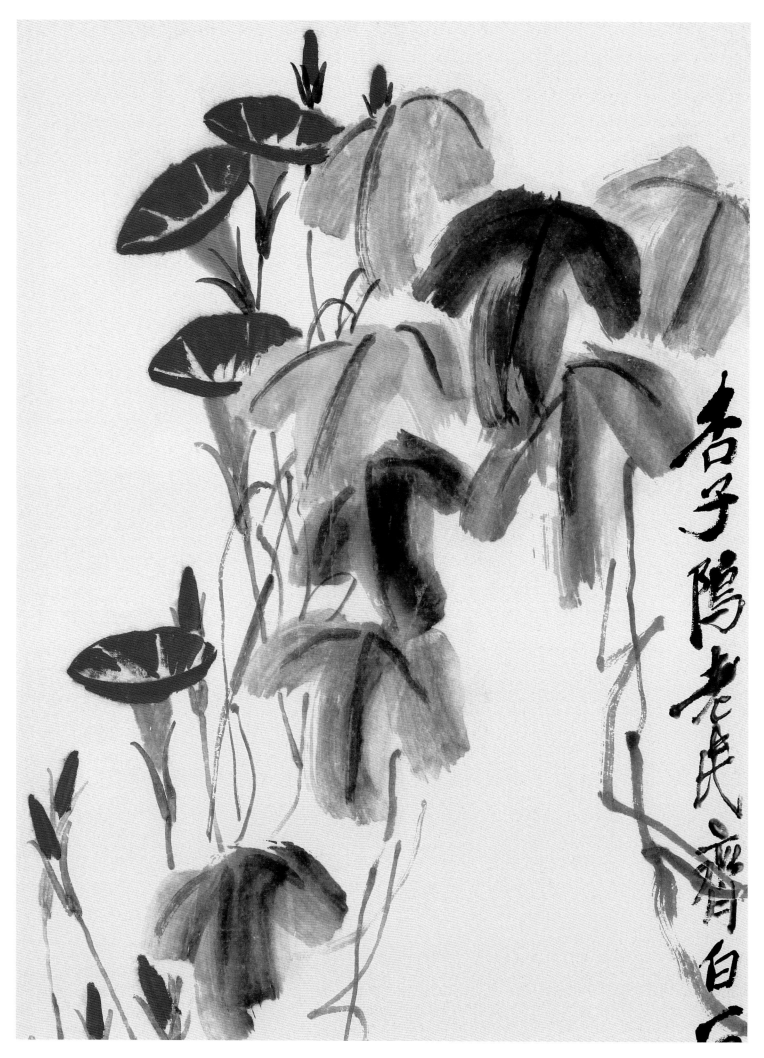

杏子隝老兄齊白

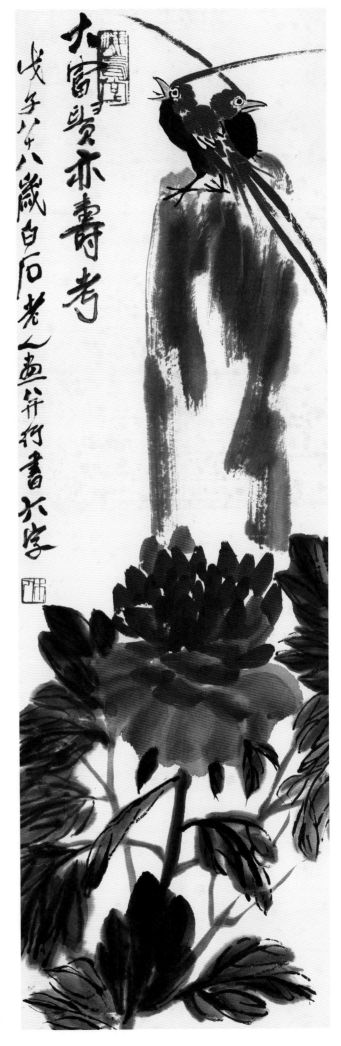

富贵长寿

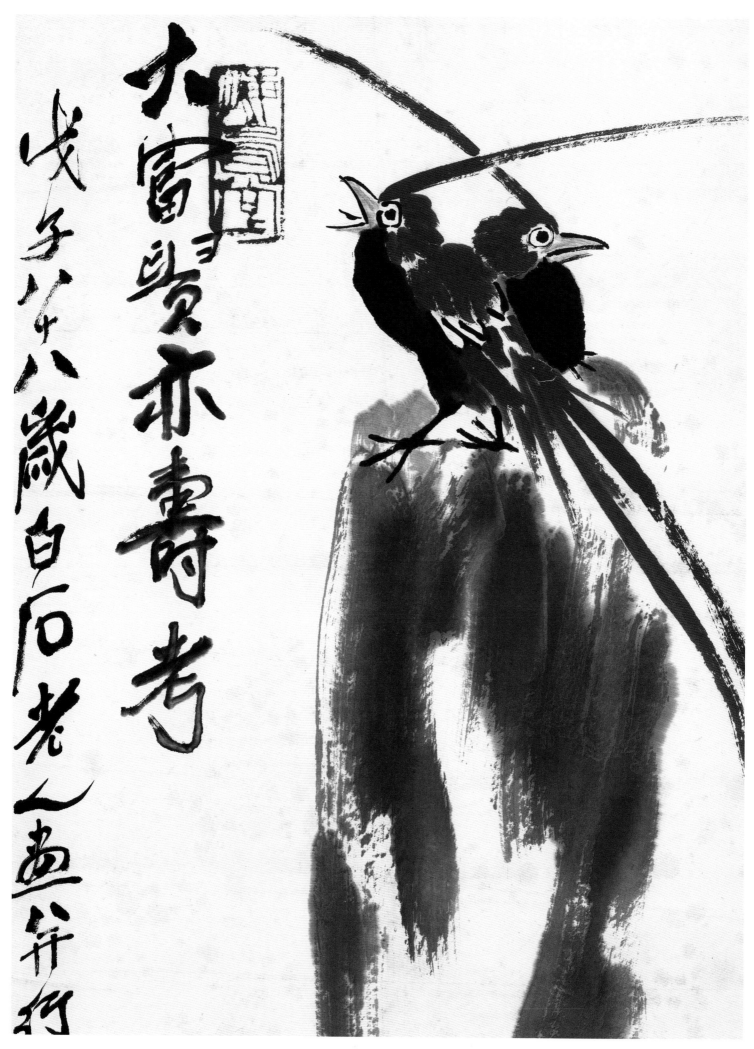

大富貴亦壽考

戊子八十八歲白石老人畫并行

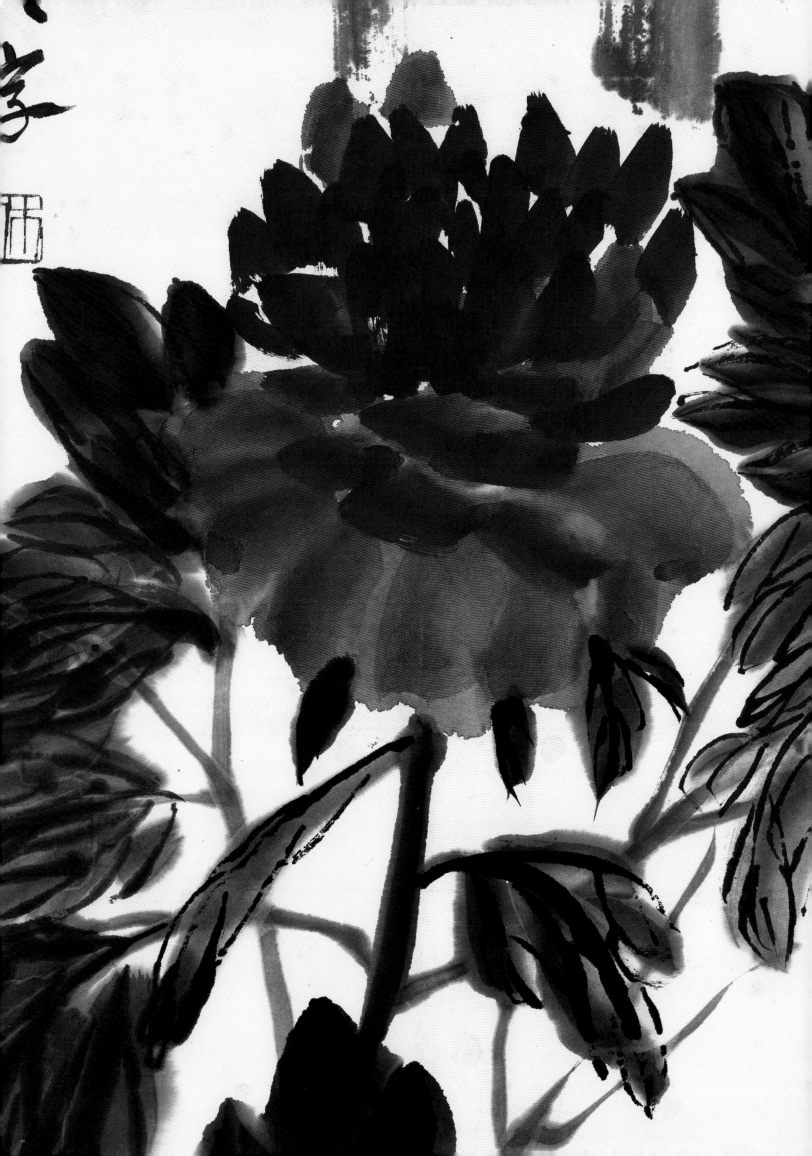

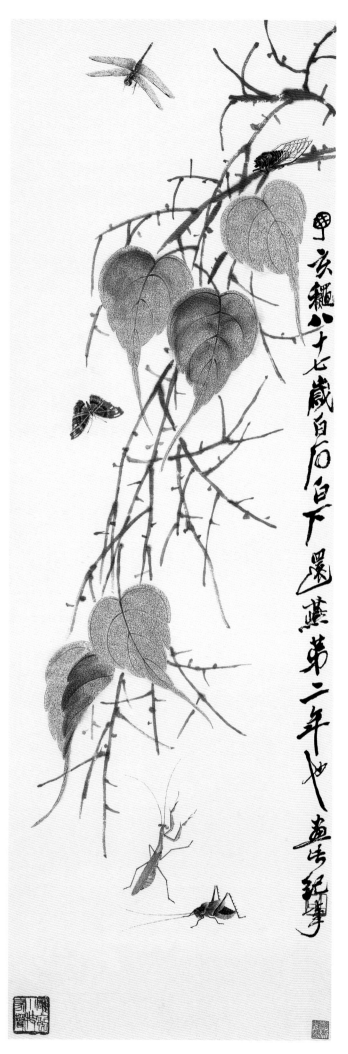

秋叶秋虫

　　此幅是齐白石作品中比较细致的，一枝黄叶自
上而下垂下，工笔描绘的叶子，叶脉清晰，其上秋
蝉、蜻蜓、蝴蝶、螳螂等都画得非常仔细，体现了
齐白石工笔画的技艺水平。

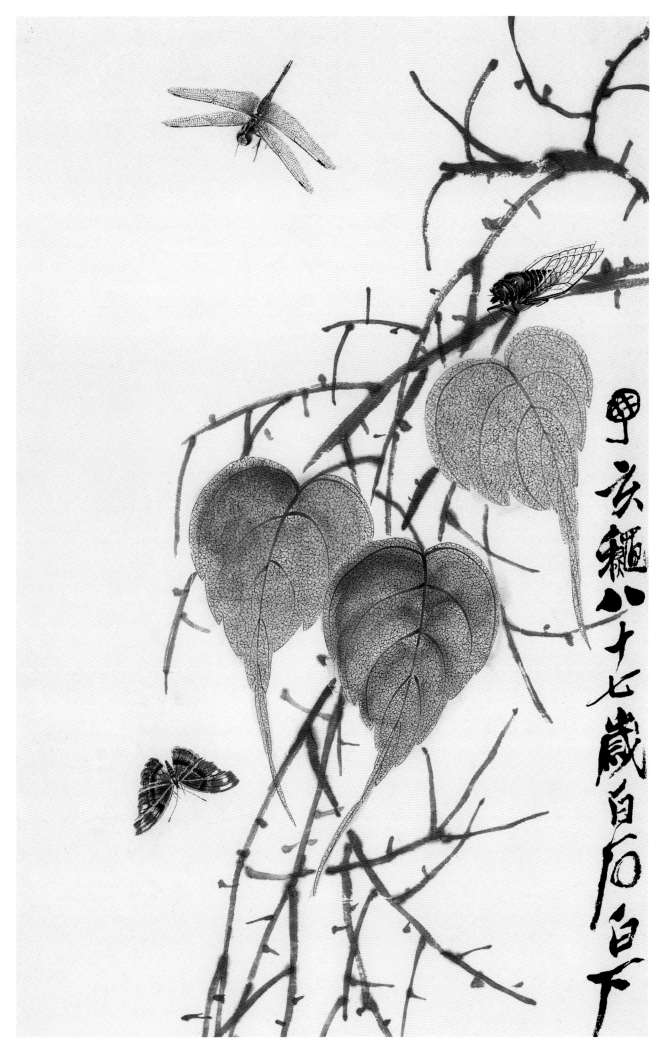

甲亥�c八十七歲白石白下

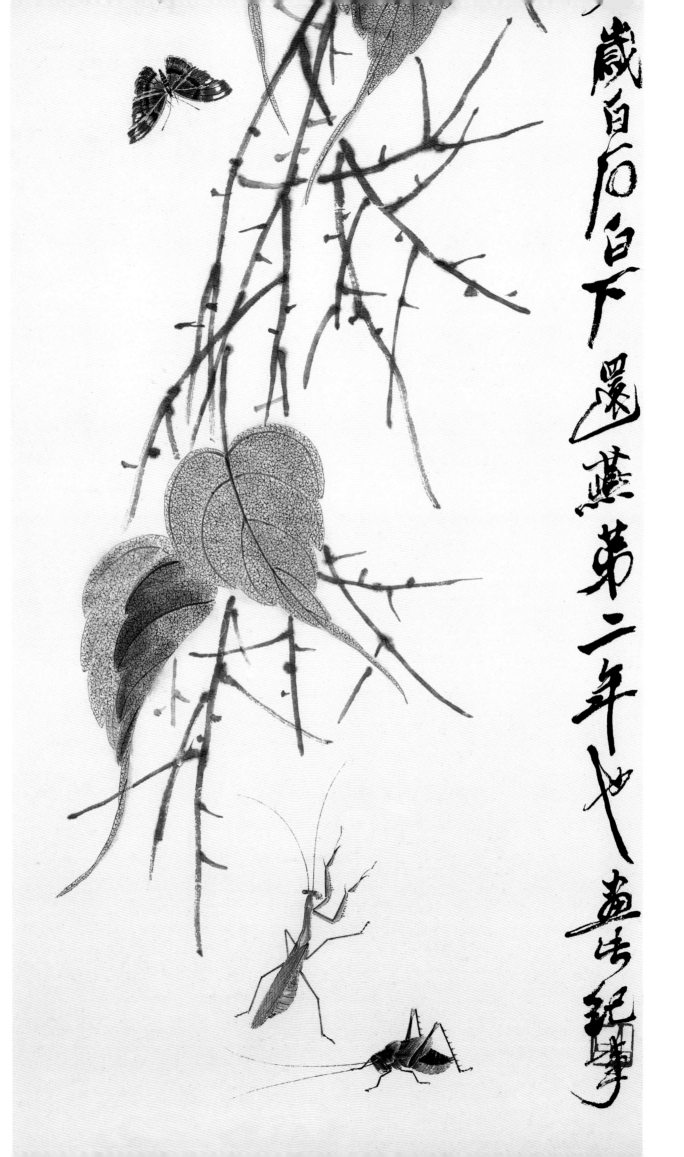

岁寅石白下还莫第二年也 画兼纪事

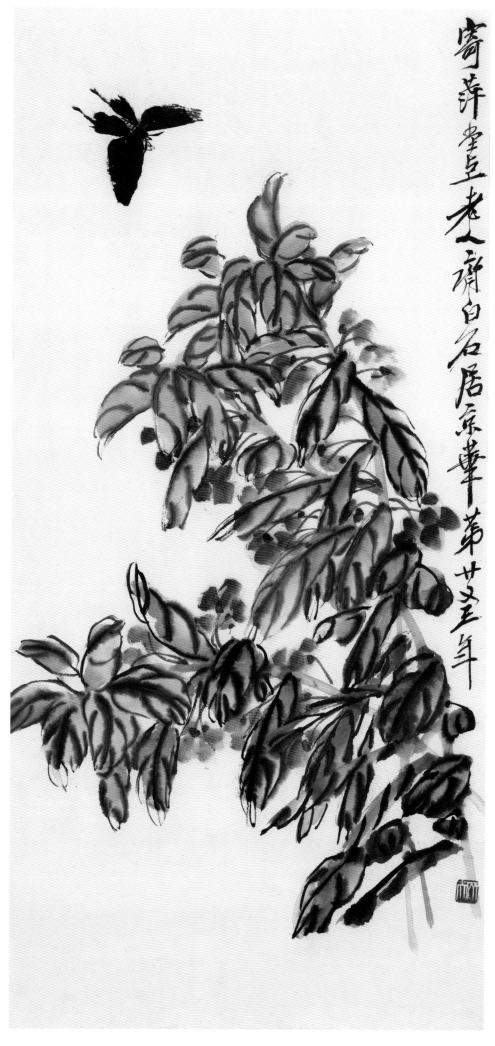

花蝶图

 叶之粗大更显花之娇羞，写意花卉中的用色可以使整幅图立时明亮起来，本图即是如此。

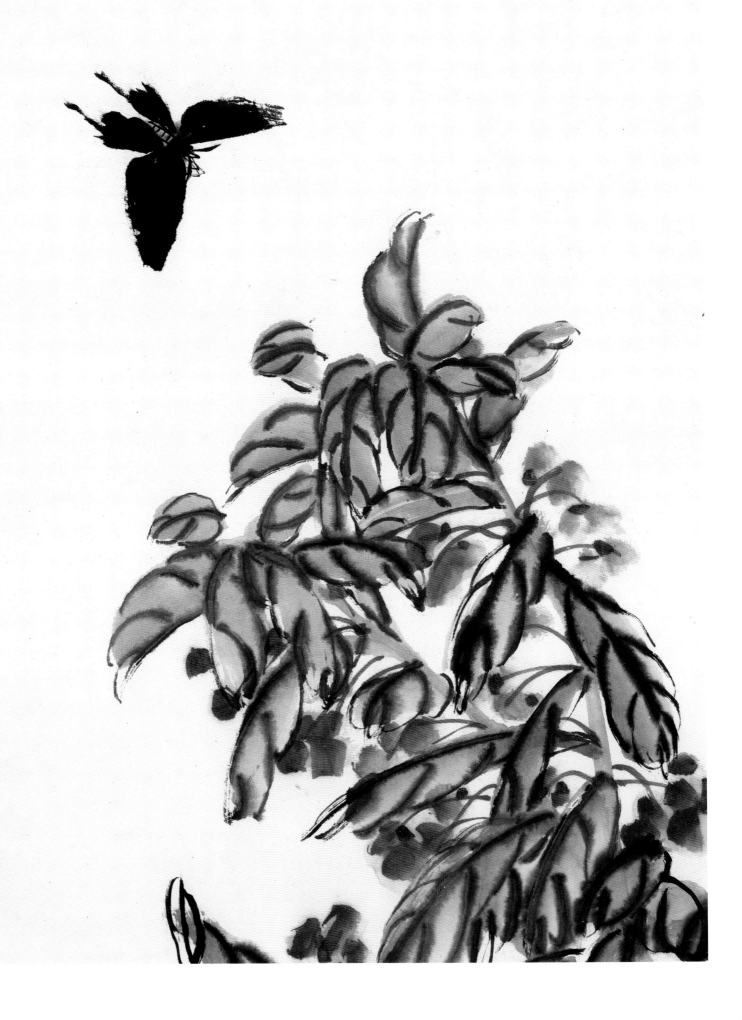

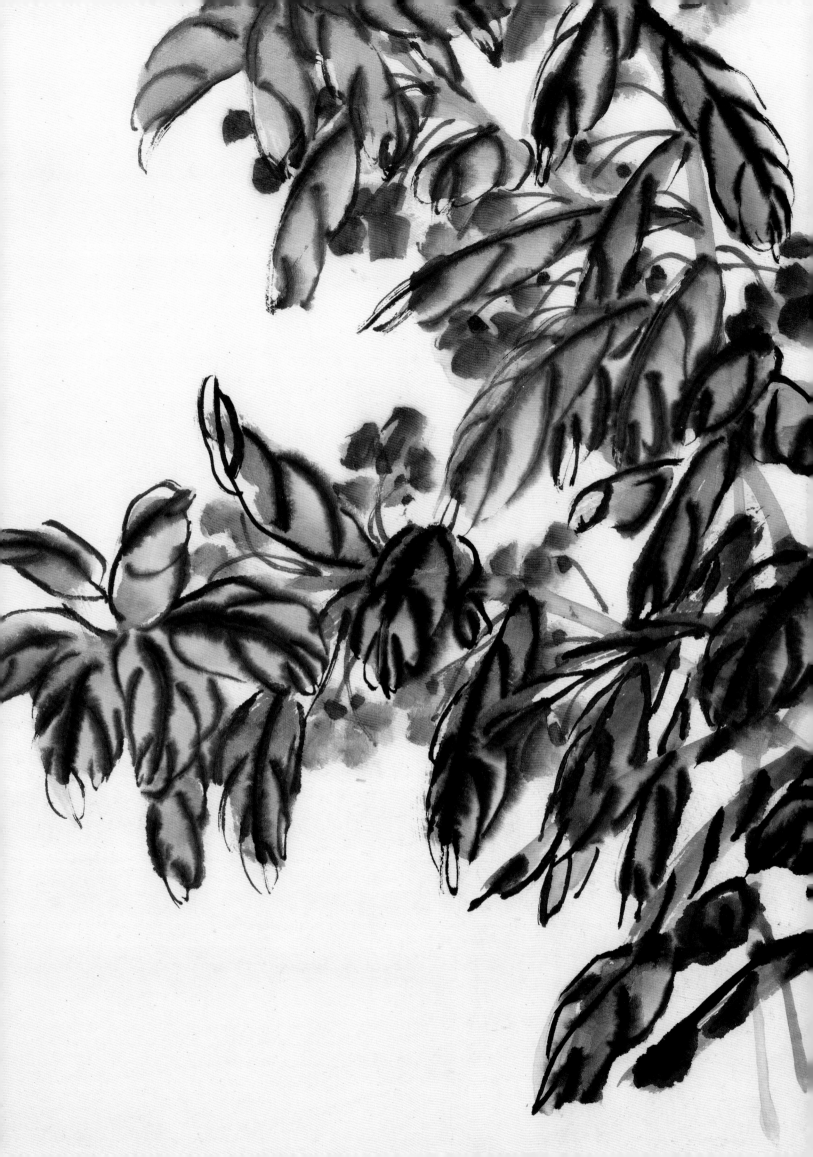

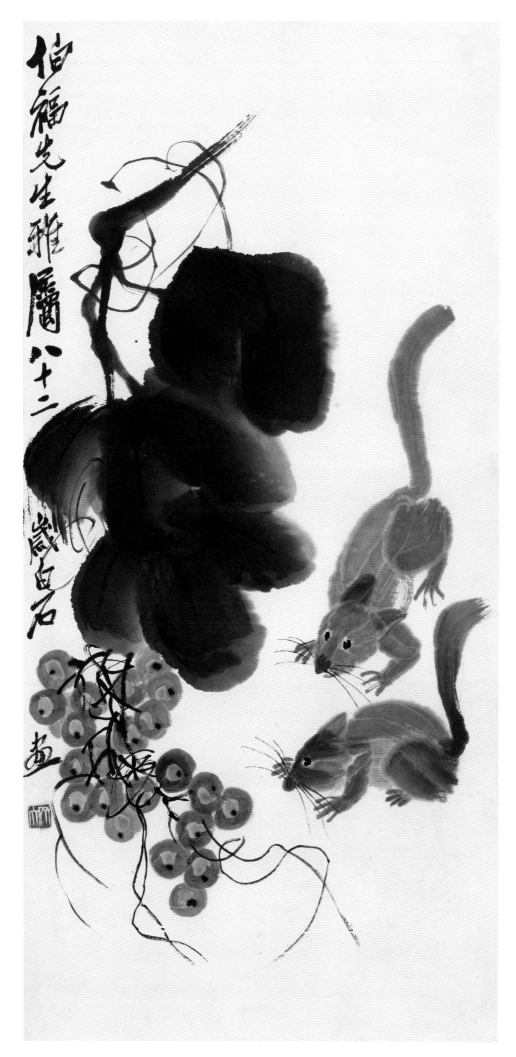

伯福先生雅屬 八十二歲白石畫

松鼠葡萄圖

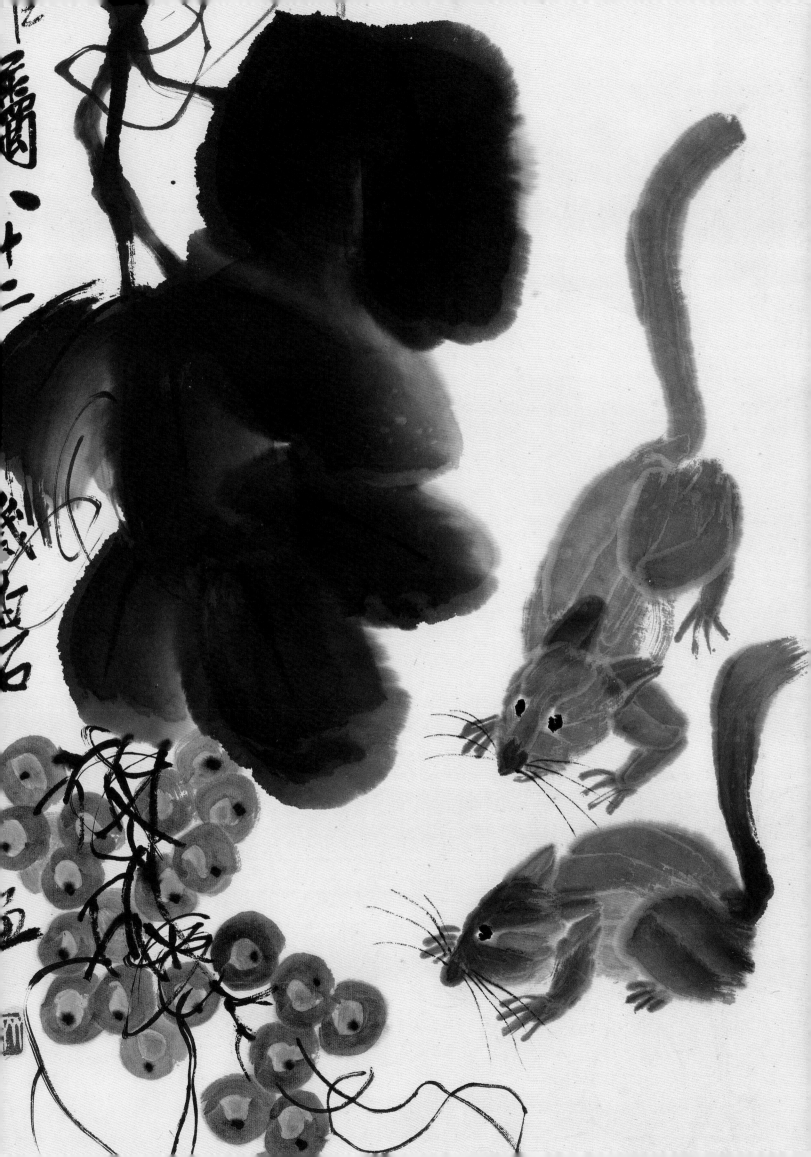

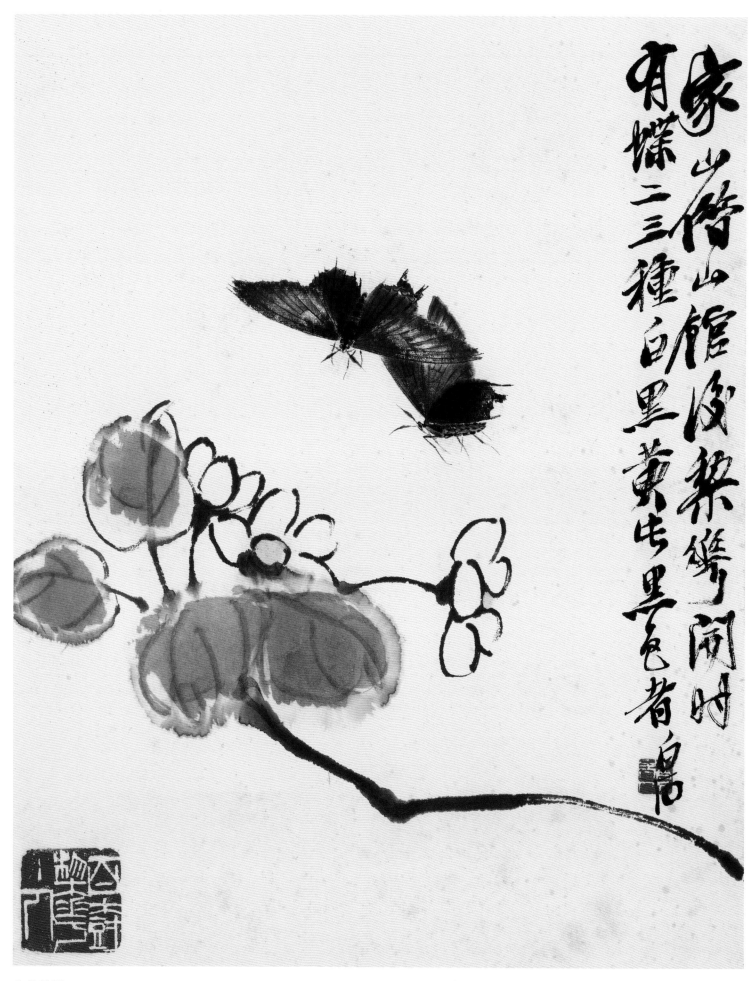

白花蛱蝶

　　此小品一枝白花横出，两三黑色蛱蝶飞于其上，画面简洁，生机无穷。

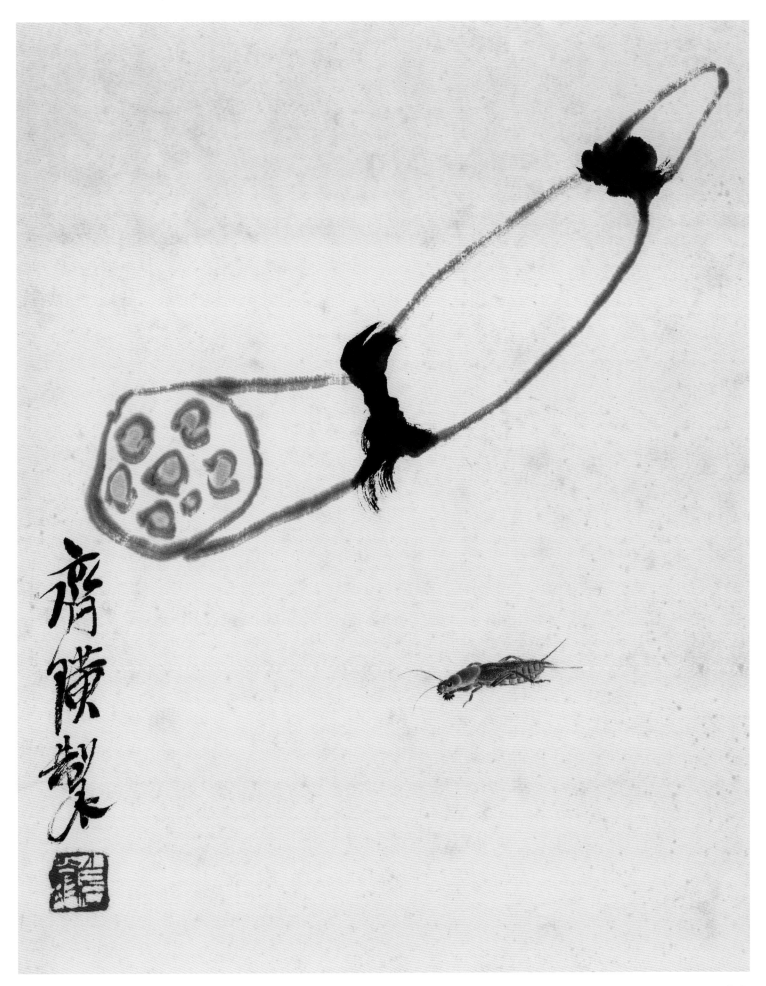

莲藕

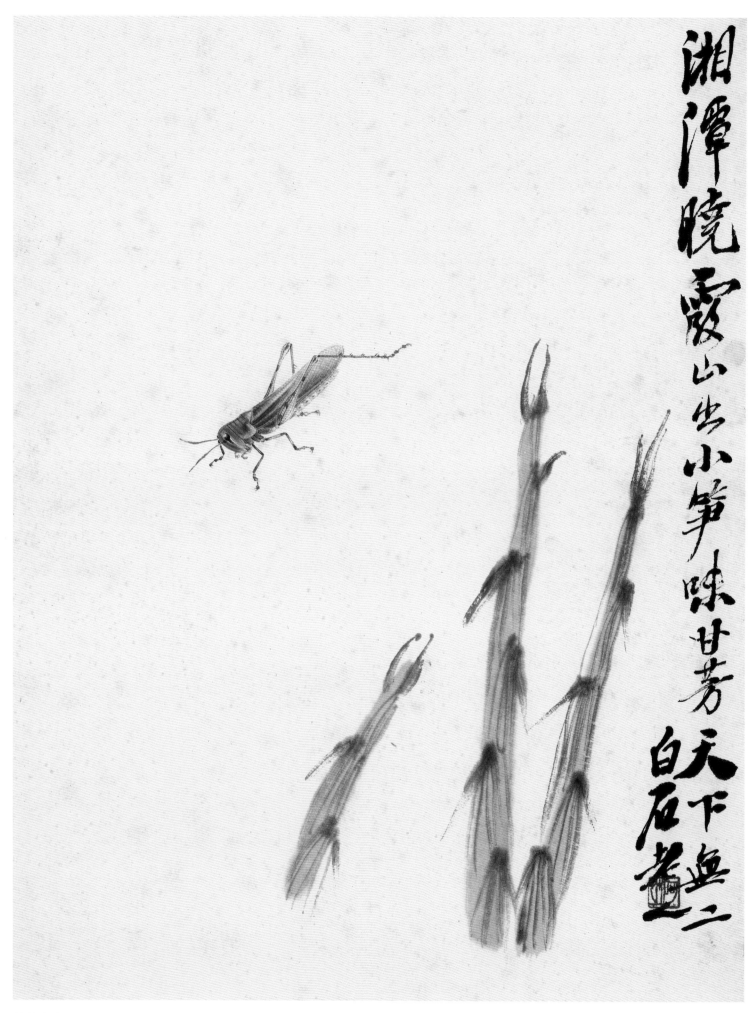

湘潭晓霞山出小笋味甘芳天下无二 白石老人画

竹笋小虫

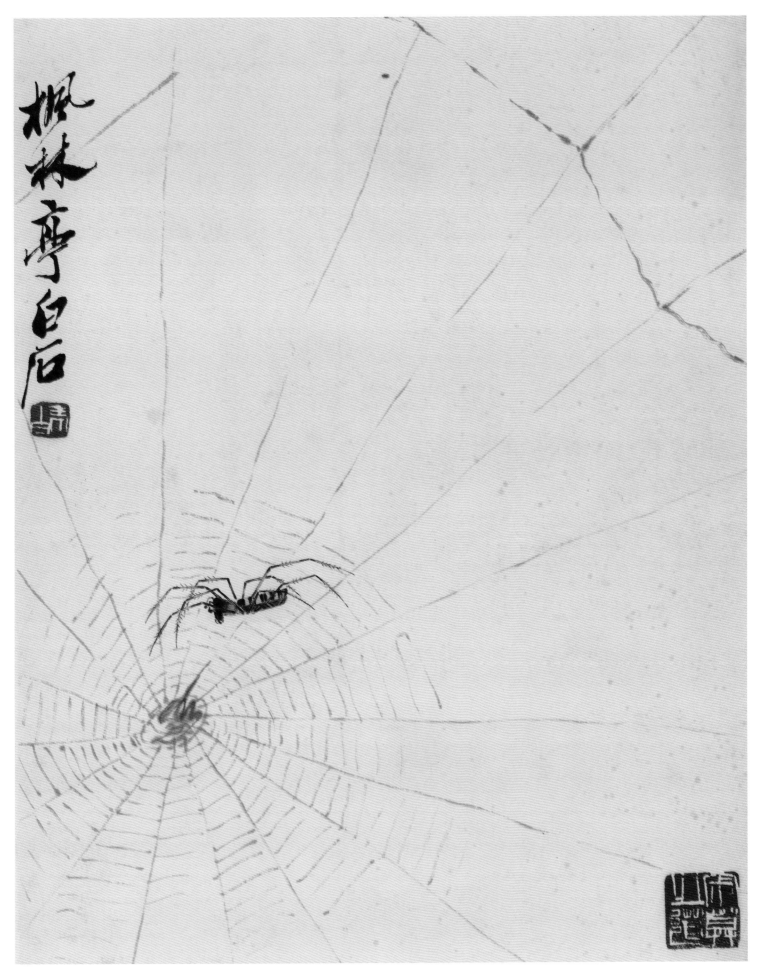

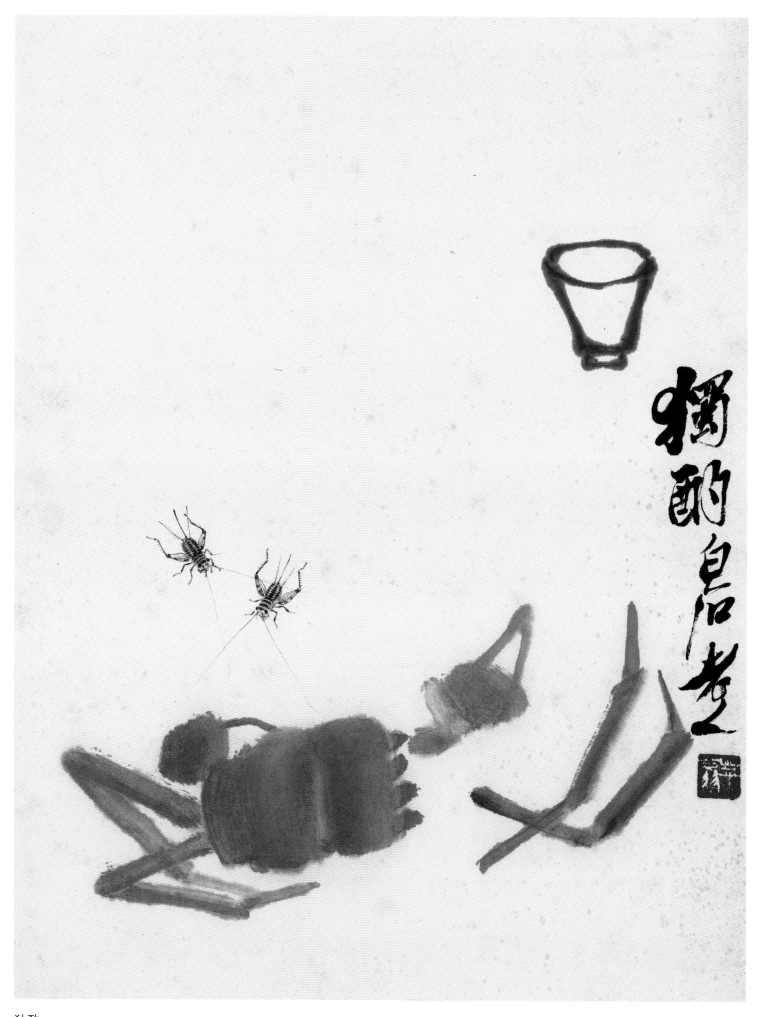

独酌

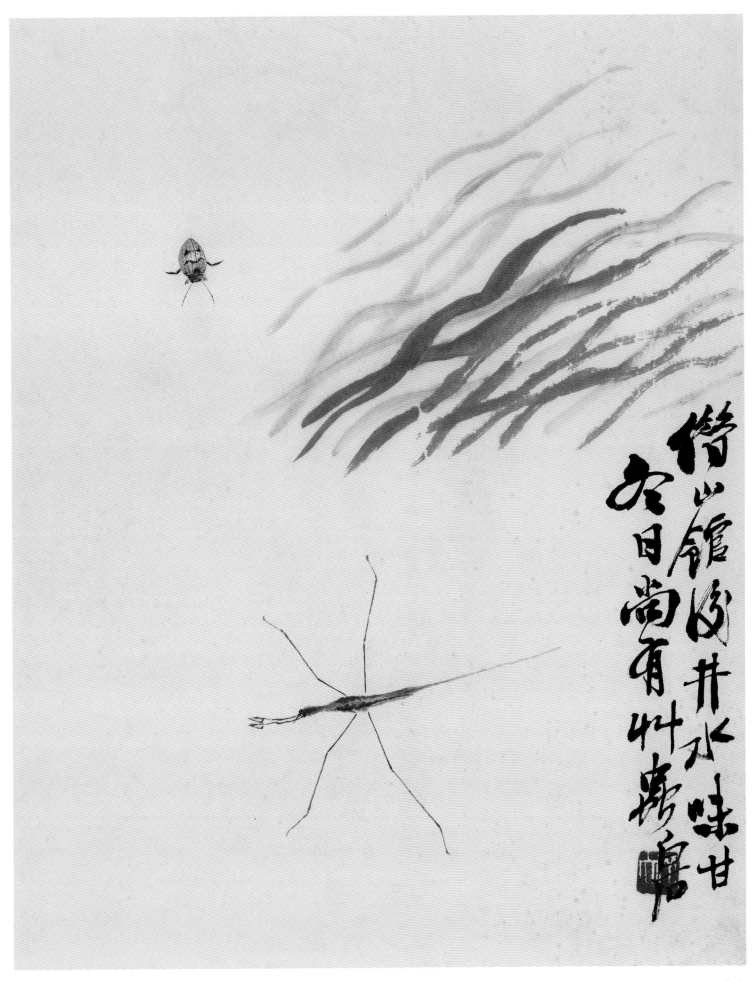

借山館內井水味甘
冬日當有艸蟲聲 白石

草虫

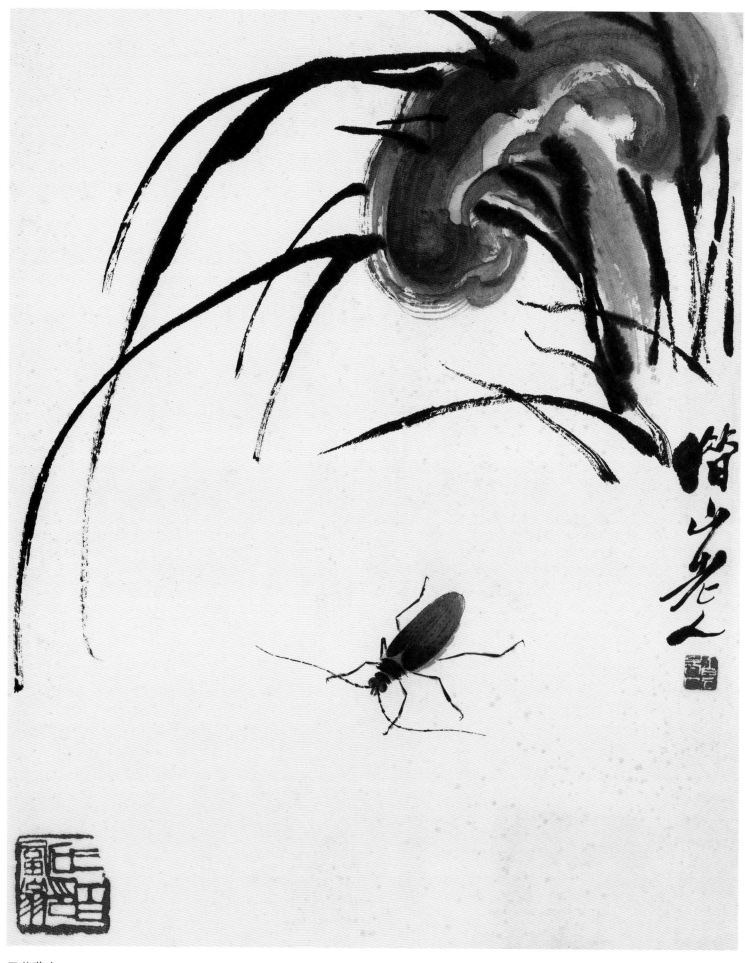

灵芝草虫

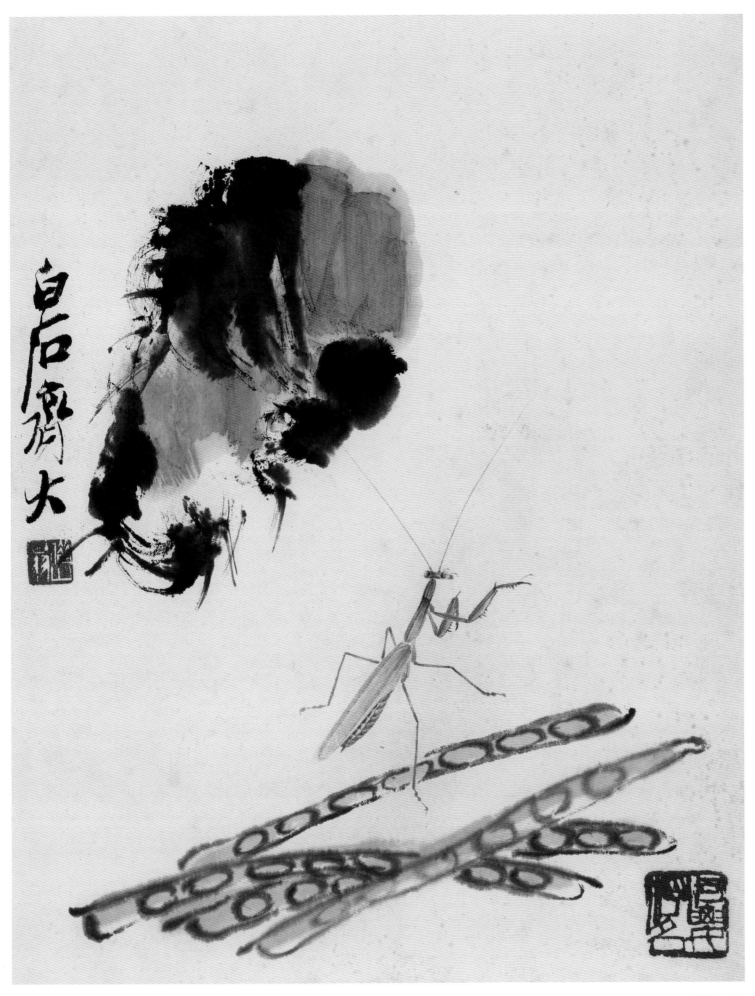

螳螂豆角

图书在版编目(CIP)数据

齐白石花鸟/上海书画出版社编. ——上海:上海书画出
版社，2018.7

（朵云真赏苑·名画抉微）

ISBN 978-7-5479-1857-9

Ⅰ．①齐… Ⅱ．①上… Ⅲ．①花鸟画－国画技法Ⅳ.
①J212.27

中国版本图书馆CIP数据核字(2018)第160194号

朵云真赏苑·名画抉微

齐白石花鸟

本社　编

责任编辑	朱孔芬
审　　读	陈家红
技术编辑	钱勤毅
设计总监	王　峥
封面设计	方燕燕　周思贝

出版发行	上 海 世 纪 出 版 集 团 上海书画出版社
地址	上海市延安西路593号　200050
网址	www.ewen.co www.shshuhua.com
E-mail	shcpph@163.com
制版	上海文高文化发展有限公司
印刷	浙江海虹彩色印务有限公司
经销	各地新华书店
开本	635×965　1/8
印张	8
版次	2018年7月第1版　2018年7月第1次印刷
印数	0,001-3,300
书号	ISBN 978-7-5479-1857-9
定价	55.00元

若有印刷、装订质量问题，请与承印厂联系